U0049582

風味裡隱含的物質之謎
與台灣茶故事,
──我的10年學茶筆記

茶味裡的隱知識

王明祥 ── 著　廖增翰 ── 插畫

The Knowledge within The Flavor of Tea.

The mysterious substances
within the flavor of tea and its stories:
my 10-year-learning notes.

Contents

Chapter 2

鮮爽、甘醇與濃郁的茶感 | 茶類與製茶

Chapter 3

台灣茶的香氣 | 台灣特色茶

Chapter 4

茶的稠感與厚度 | 泡茶與品味

Chapter **5**

茶的風韻 ｜ **買茶與存茶**

作者序

因茶香啟程…

當完兵，進社會的第一份工作是科技產業的國外業務代表。那時，我時常飛到海外跟外國人談生意。有一天，工作上的主管跟我說，「Sean 你是不是該學習些國外的餐桌禮儀或者是品嚐葡萄酒？別只是跟客人談產品談生意」。再加上當時朋友的邀約，於是我參加了人生第一次的葡萄酒課程。多年後，我回想起來覺得那應該算是一場葡萄酒商的展售會，因為，離開了教室，我買了 2 瓶「當時覺得酸澀，但卻饒富知性趣味的南法烈日葡萄酒」回家。

為什麼我會說「當時覺得酸澀，但卻饒富知性趣味的南法烈日葡萄酒」？原因是，那堂課程的一開始並非直接端出

葡萄酒讓我們品嚐，而是先把飲酒的環境佈置得窗明几淨，每個人桌上都有數個擺放整齊並且擦拭得一塵不染、無瑕的葡萄酒杯，再以一張約莫餐巾紙大小、講究材質的白紙墊襯著，以及每人一杯清澈潔淨、溫度適中的礦泉水，同樣也是以葡萄酒杯裝盛。當所有人就坐完畢，主講人才開始不急不徐地讓我們這些門外漢逐步走進有趣又陌生的葡萄酒世界，進入法國南端的葡萄酒產區，她把品酒分成了三個階段。

首先，主講人告訴我們關於「陽光、昆蟲與葡萄樹之間的秘密」。她說：「緊鄰地中海的南法，有熱情的陽光與宜人的景致，這個地方除了人們喜歡之外，

溫暖的氣溫也吸引了許多的昆蟲來到這個區域覓食定居。可是，過多的昆蟲會造成了葡萄樹的生存困擾，因為，葡萄樹上結實纍纍的葡萄正是昆蟲們鍾愛的食物之一。因此，生長於南法的葡萄樹必須設法自保，讓昆蟲不來叮咬葡萄。於是，葡萄樹就在葡萄表皮生成許多嚐起來艱澀的單寧物質，這些艱澀味道的單寧物質大大降低了昆蟲叮咬葡萄的慾望，進而減輕了昆蟲對葡萄的危害。熱情陽光促使葡萄樹代謝出豐盛的單寧物質，也進而為南法葡萄酒帶來酸澀濃郁的特色酒體，稱為「風土之味」」。

先不論葡萄酒內的酸澀物質是否能如同講師所說，可以經由存放而逐漸轉化出醇美、深具存放的價值。不過，不只是昆蟲，酸澀到底也不是我們人類喜愛的滋味。那麼，我會只因為聽到熱情陽光與葡萄樹的故事就當場購買 2 瓶酸澀葡萄酒回家？答案，當然不是。

於是，第二階段來了「澀感的味覺感受」。主講人接著問，「那麼大家知道，"澀"是什麼感覺嗎？」這問題簡單，我們都明白澀是什麼感覺，反正就是澀澀的、不舒服的感覺，但是當時約莫 15 位參與課程的人卻沒人敢站出來說明，包括我。這麼簡單的「澀」，我知道卻無法具體形容出來？！於是，主講人接著說，「澀，其實不是滋味 Taste，而是味覺描述中的口感 Mouth Feel，是口中皮膚的觸覺感受」，「當口中與舌面上的皮膚嚐到單寧感受到澀，就會變得乾乾皺皺的皺褶感覺。」喔，這麼說我懂了。對！這就是澀的感受，舌頭感到澀澀乾乾的感覺，其實不只舌頭，口內的皮膚都會有皺巴巴的感覺！

自從確定好「澀的味覺感受」之後，我就開始躍躍欲試地想要親身體驗那「澀的感覺」，迫不及待地想用自身的味覺來驗證南法熱情陽光下的「酸澀葡萄酒」。接下來，第三階段的「品嚐」來了。穿著潔白乾淨上衣與直挺深黑長褲的服務生，一一熟練地為我們每個人斟葡萄酒。每人杯中一點點的葡萄酒，

搖晃後透過光線欣賞色澤，真是佳釀美酒，心情感受真好。不過，到底我還是來驗證酸澀感的，親自證實這瓶葡萄酒到底是不是正統南法出產的。於是，我靜靜吸啜了一口酒，讓酒液盡量在口中、舌上多停留、多接觸一些。神奇的來了，我的嘴巴皮膚果然皺巴巴「它，真的澀耶！」，而且是「又酸又澀！」（聽到這裡，喜愛葡萄酒的朋友們請別生氣，我其實是在稱讚它。而且是因為認識它，所以打從心裡喜歡它）。

就這樣，當天課程結束後，我開開心心的買了 2 瓶南法葡萄酒回家，迫不及待地想帶回家跟我爸媽分享這又酸又澀又充滿故事，與帶來品味樂趣及成就感的葡萄酒。過程與結果，讓你猜猜⋯

故事聽到這裡，你或許有發現，我沒有太去形容葡萄酒的香氣 Aroma。那是因為，當時葡萄酒的香氣對我產生作用是發生在數年之後。2008 年的春天，我為了構思當時於外商工作的行銷計畫與設想如何達到我所設定的部門年度業績目標，而上阿里山度週末才產生影響的。這概念有點像是風味 Flavor 的香氣描述中的「鼻後嗅覺」（也就是液體吞嚥後，從口中鼻後湧出並存留於口中的香氣餘味）。

當時，在阿里山上巧遇製茶香氣，讓站在山邊的我不自覺地閉上眼睛、深深呼吸，把自己放鬆於山野自然之中。後來，回到了都市、回到了工作崗位，我好奇的想「為什麼茶的清香只能留在山上？而身處在都市裡的我們卻只聞得到咖啡香」，「明明喝茶就是我們的文化，就是我們」。我在山上聞到的茶香，不只香氣芬芳迷人、親切自然，而且，當下還讓我有很多的人生感動與感受。然後，如果想到描述香氣，我們常聽到用來形容葡萄酒香氣的黑醋栗，黑醋栗本來就不是我們生活中買得到吃得到的水果產物，但，如果我們想要認識一瓶如同藝術品般的葡萄酒，就要學習著如何像外國人一樣形容他們的葡萄酒。不只是香氣形容，我們還得要認識了解當地的「風土」，走進他們的「生活」、進

入他們「文化」才可能將葡萄酒學得盡透，品味能力才得以提升。

如果，當時我所感受到的葡萄酒不只是樁買賣，而是一整個美感、生活與文化的軟實力輸出。那麼，為什麼代表我們的茶，卻只停留在「老人茶」的刻板印象？它的滋味、它的芬芳，它的生活文化內涵，更別說它能輕易的碰觸到我們的內心深處、我們的靈魂。茶，是如此的獨一無二。

台灣的製造業是世界首屈一指，我們不斷地將大量的人力、資源與才華投入在「提高生產效率」、「降低不良率」來向全世界輸出科技製品之外，其實，我們的生活、我們的文化，我們做自己就是行銷學理的重要概念—「差異化」。如果，哪天台灣不僅能以科技製造實力來賺取外匯，同時也以生活的軟實力來吸引更多外國朋友更認識我們、喜歡這片土地、這裡的生活，那麼，我們的生活會不會變得更富足？而不會只是件銀貨兩訖的買賣。

2018.12.23

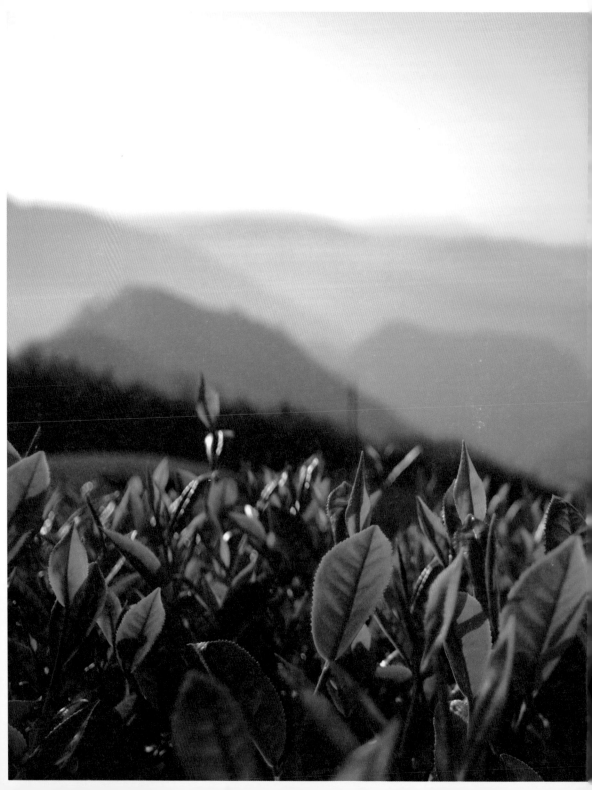

Chapter

1

澀感、苦味
與鮮甜的茶味

茶樹與風土

The Astringent,
Bitterness and Sweetness Taste
of Tea.
Tea Tree and Its
Growing Environment.

「茶、酒、咖啡，從來不是能吃得飽的東西，但卻可以讓我們更貼近想要的生活…」以茶葉製茶、葡萄釀酒、咖啡豆烘焙所產生的風味讓人願意耽溺時光、細味品嚐，依靠的不只是美味好喝、讓人心情放鬆愉快而已，飲者還能細味推敲出隱藏在風味裡的身世背景、風土線索與製作脈絡…等的品味樂趣。

葡萄皮有著造成澀感、具收斂性的單寧物質；咖啡豆含有苦味帶甘的咖啡因；茶葉則同時具備這兩項物質，這些都是帶來品味樂趣的植物裡天生就含有的基礎物質。只不過，這些物質可不是植物為了要帶給人們品味樂趣所生成的，而是植物為了生存所啟動的生理保護機制代謝產生的，飲者再透過味蕾細細察覺存在於滋味與口感表現深刻或輕重程度不一的味覺感受，我們稱之為「風土條件」。

Tea Tree,
Tea Leaf,
Tea Blossom and Seed.

茶樹與葉、花、籽

茶樹在冬天開花結籽，茶籽成熟後落地長出子代茶樹。學名 *Camellia sinensis* 的茶樹種主要區分成「中國小葉種」與「阿薩姆種大葉種」，這兩類茶樹在樹型高矮與葉片大小都有明顯的不同。

茶樹。

　　茶樹，學名爲 *Camellia sinensis* 是屬於「多年生木本常綠的闊葉樹」。意思是，茶樹是壽命長、四季生長、終年常綠，不會因爲季節變換而枯黃落葉的闊葉木本植物。一般而言，茶樹苗栽種後 3-5 年才有足夠的成熟度可以進行第一次的採摘，往後的每年茶葉產量會逐年提升，大約 8 年生左右的茶樹會達到成熟期，往後的 20-30 年是茶樹的最佳經濟栽培期。

　　茶樹可以很長壽，在中國的西南部深山裡，高大的喬木型茶樹壽命甚至能達到數百年之久。茶樹終年常綠且四季生長，這也是我們常聽到在春夏秋冬的四個季節裡，都有人採茶製茶的緣故了。甚至，在一些氣溫較暖和的茶區裡，茶樹生長快速旺盛，一年可以進行 5-7 次的採摘製茶。因此，茶樹是屬於高生產力的植物。

　　在生物分類上，茶樹爲山茶科（Theaceae）、山茶屬（*Camellia*）的茶種（*Camellia sinensis*）。茶的物種裡主要區分有中國小葉種／或稱小葉種（*C. sinensis* var. *sinensis*），以及阿薩姆種／或稱大葉種（*C. sinensis* var. *assamica*）兩大類。在這兩大類的茶種中，還可以細分出爲數眾多的茶樹品種。在產地的分布上，大葉種茶樹的原產地主要分布在熱帶至亞熱帶地區，如：印度、斯里蘭卡、東南亞及中國雲南…等地，而小葉種茶樹則主要集中在亞熱帶至溫帶區，如中國南部的各個省分、台灣與日本…等地。

中國小葉種／小葉種
C. sinensis var. *sinensis*

阿薩姆種／大葉種
C. sinensis var. *assamica*

茶樹 *Camellia sinensis*

大分類上，茶樹種可區分成「中國小葉種／小葉種」與「阿薩姆種／大葉種」兩類。除了葉緣均有鋸齒輪廓的共同點之外，葉片大小上，小葉種茶葉顯得較為小；而大葉種除了葉片顯得較大之外，葉緣普遍呈波浪狀，是視覺上可以辨別大小葉種的明顯特徵。

茶葉。

　　屬於終年常綠的闊葉植物，茶樹的葉子四季都呈現翠綠或墨綠色。當茶葉還是嫩芽時，葉背會朝外而葉面向內旋捲呈芽苞狀。茶芽的表面也就是葉背的部分則密布纖細的白色毫毛。當茶芽逐漸因成熟而展開，葉背自然朝下，毫毛會逐漸脫落。成熟的茶葉，外觀大致呈細長或寬圓的橢圓形狀，葉緣呈現鋸齒狀，葉背的葉脈突起且主脈明顯並向葉緣兩側發展出 7-10

對不等的側脈，側脈延伸至距離葉緣約 1/3 處就會向上彎曲呈封閉的弧形網絡系統。

　　整體來說，茶樹的每一季生長期間大約都能生長出 5-6 片茶葉。在較涼冷的春季，每一葉生長的時間平均大約需要 5-7 天，夏季則因氣候溫暖，茶樹成長速度較快，大約 5 天就能長成一片茶葉。茶枝上的葉與葉之間會以輪狀旋生而上的方式生長，如此可幫助茶樹在有限的生長範圍內獲取到最充足的日照陽光進行光合作用。

　　另外，採摘茶葉時所稱的「一心一葉」或「一心二葉」的計算方法是從茶芽部位開始往下數，茶芽爲心，最接近茶芽的嫩葉爲第一葉，接續爲第二葉、第三葉…，葉數越多，茶葉就越成熟，最後逐漸纖維化、老化。

茶枝上的葉與葉以輪狀旋生而上的方式生長，以獲取最充足的日照陽光，進行光合作用。

茶花與茶籽。

　　茶樹是屬於「雌雄同花」但為「異交作物」的植物。所謂的「雌雄同花」是指一朵茶花裡頭同時含有雄蕊與雌蕊，而「異交作物」是指茶樹的繁衍需要依靠其他品種茶樹或其他單株茶樹的茶花授粉，才能形成茶籽，繁衍出子代茶樹，同一棵茶樹或同一品種茶樹的茶花自行授粉成功的機率很低。也就是說，每一個品種茶樹都有爸爸與媽媽。

　　每年的 11 月到隔年的 2 月是茶樹的主要開花時期。茶花的綠色花萼上長有 5-7 片不等的雪白色花瓣，花瓣中間有一束細長的鵝黃色花蕊。茶花凋謝後就會結成茶籽，茶籽由堅硬的種莢包覆住，每顆種莢內含 1-3 顆不等的茶籽。種莢年輕時，在樹上呈現綠色，逐漸成熟會轉變成褐色，最後成熟的茶籽表殼會乾裂露出內部的褐色茶籽，茶籽落於土壤長出新一代茶樹。

　　肩負傳宗接代使命的茶籽內含豐富的澱粉、油脂、茶單寧、植物性蛋白…等，就像人類的行為一樣，茶樹也把最好最完整的都保留給孩子。

茶葉 |
從茶芽往下數，茶葉隨著葉數增加而成熟度
增加，最後逐漸纖維化、老化。纖維化的茶
葉就不適合製茶了。

茶芽 |
茶樹的茶芽大多覆有白色
的細毫毛。毫毛能調節氣
溫變化對茶芽的影響，保
護茶芽能順利成長。

茶籽 |
新生茶籽的種莢是綠色的，
隨著成熟會逐漸轉成褐色並
乾裂露出內部的茶籽。一般
而言，種莢內通常含有 1-3
顆不等的茶籽。

茶花 |
每年 11 月至隔年 2 月是茶樹
主要的開花季節，茶花授粉
後會結成茶籽。

用不同角度認識茶樹。

接下來，讓我們透過茶樹的分類，來幫助我們更認識茶樹。

依「樹型大小」來分類

　　茶樹依樹型大小可區分成「喬木型」與「灌木型」兩大茶樹類。喬木型茶樹有明顯的主幹，枝條再從主幹分生而出，因此，樹型較爲高大，樹高最高可達 15-30 公尺，樹幹的基部樹圍可達到 1.5 公尺。喬木型茶樹雖然能長得很高大，但爲了方便快速地採摘茶葉，人類會修剪茶樹，於是原本高大的喬木型茶樹，樹高就會矮化。經過修剪而矮化的喬木茶樹，稱爲「小喬木茶樹」。不過，雖然經修剪而矮化，但當樹齡稍具成熟度時，仍能觀察到小喬木茶樹基部的明顯主幹樣態。

　　灌木型茶樹則沒有明顯的主幹，枝條會從接近地面的部位生長出許多枝條，也因此灌木型樹型較爲低矮。不過，若沒有經過人爲修剪的灌木型茶樹，其實也可以長得高大。在南投的鹿谷茶區，還保有一棵自清朝時期就種植於凍頂山上的灌木型茶樹，樹高就約有莫一層樓的高度。

　　無論是喬木型或者是灌木型茶樹，為了有效率的經濟栽培，台灣及世界其他的植茶國家多會藉由修剪來矮化茶樹，主要有三個原因：

　　1‧在茶樹高度上，修剪後的茶樹會長得較為低矮，有助於採摘與茶樹的栽培管理。

　　2‧在茶葉產量上，茶樹經過修剪後會去除茶樹的「頂芽優勢」，並增加其他的發芽點，除了茶芽數增加可提升產量之外，同時也能讓茶葉生長較為整齊，進一步提升採茶時的效率。

　　3‧在人力調節上，透過修剪來錯開採期的過度集中，有助於產季時的採製茶的人力調配。

喬木型茶樹的樹型較為高大，茶葉也比較大。　　　　　　　　　　　　灌木型茶樹的樹型較矮小，茶葉也較小。

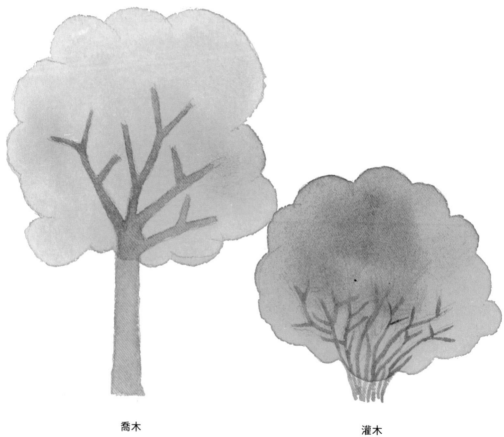

喬木　　　　　　　　　　　　灌木

茶葉小知識

頂芽優勢

「頂芽優勢」是植物常見的生長態勢，意思是當樹枝的最上端有一個芽苞，那麼植物的所有養分都會集中在頂芽的生長，會越長越高，而樹枝上的其他芽點（例如：側芽或腋芽）會因為頂芽的存在而沒有發芽生長的機會。因此，若透過修剪去除掉茶樹的頂芽優勢，那麼其他的芽點就有機會生長，茶葉產量就會增加。

小喬木|
利用修剪，將高大的喬木茶樹矮化成方便採摘管理的小喬木茶樹。

灌木|
台灣的茶樹品種主要以較矮小的灌木型茶樹為主。茶樹的修剪約在腰部以下，等待茶芽生長起來，就達到最舒適的採茶高度，提升採茶效率。

依「葉片大小」來分類

依葉片大小可將茶樹區分出「大葉種」與「小葉種」茶樹類。外觀上，大葉種茶樹的成熟葉長度超過 10cm 以上，有些甚至會達到 20cm 以上；而小葉種茶樹的成熟葉長度則約在 10cm 以下。

一般來說，喬木型茶樹的茶葉較大屬於大葉種，而灌木型茶樹的茶葉較小則歸類為小葉種。最簡易的判別方式，是以視覺依照茶葉大小來區別大葉種或小葉種，不過，單靠視覺判別可能出錯，因為葉片大小有時會因為栽種的環境、施肥條件…等後天的栽培而有所影響。另外，還有些特例容易造成誤判，例如：佛手（或稱「香櫞」）的茶樹在品種特性上屬於小葉種，但佛手的茶葉卻和阿薩姆茶樹的茶葉大小不相上下，有時甚至可能還更大。因此，若單以茶葉的大小外觀來判別該樹種是屬於大葉或小葉種的話，有時也並非絕對，需要更多經驗與茶知識來幫助判別。

大小葉種茶樹除了造成葉片大小的外觀上差異之外，品飲時也帶來味覺感受上的明顯差異。小葉種所製成的茶，茶體較為細緻甜柔；而大葉種所製成的茶，茶湯就顯得雄渾厚重，這原因其實與大、小葉種間「茶葉內含的滋味物質」差異有關。我們待「茶葉的葉肉結構」做更詳細的討論。

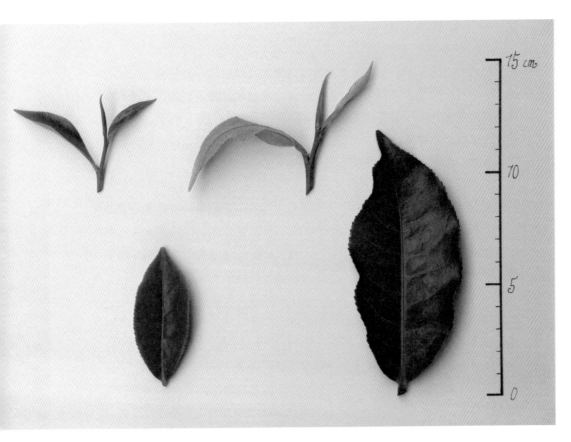

四季春　　　　　　　　　台茶 18 號／紅玉

屬於大葉種的台茶 18 號／紅玉，外觀上無論是茶芽或茶葉均明顯大過於屬
於小葉種的四季春。

依「春茶採摘期早晚」來分類

依照「春茶萌芽期的早晚」來區分，可再將茶樹分出「早生種」、「中生種」與「晚生種」三類茶樹。將茶樹做出這樣的分類主要是爲了讓茶農在茶園的規畫初期，就能把茶樹品種納入整體種植的考量。有了這樣的分類，茶農就能避免將來製作春茶時，茶芽同時大量萌發導致採茶的人力需求過度集中而錯失了最佳的採茶製茶時機。

依照台灣每年春天的回暖平均速度來看，早、中、晚生種茶樹的春茶萌芽時間彼此大約相差 7-10 天。「早生種」茶樹對春天回暖的溫度較不要求，即使是在約 5-8℃ 的低溫環境下，春天時節一到也會萌芽，而「晚生種」茶樹則對環境溫度相對要求，需要更暖和的氣溫才會開始萌芽。

以高山茶區爲例，茶農大多選擇栽種「青心烏龍」與「台茶 12 號／金萱」兩品種茶樹。乍暖還寒的春天一到，屬於「中生種」的台茶 12 號／金萱會率先萌芽，因此，高山金萱產製期較早。幾天之後，高山金萱大約已全數製作完畢，屬於「晚生種」的青心烏龍茶樹的茶葉也已逐漸伸展到適合摘製高山烏龍的成熟度，因此，製茶團隊的工作就可以順利地接續進行下去。

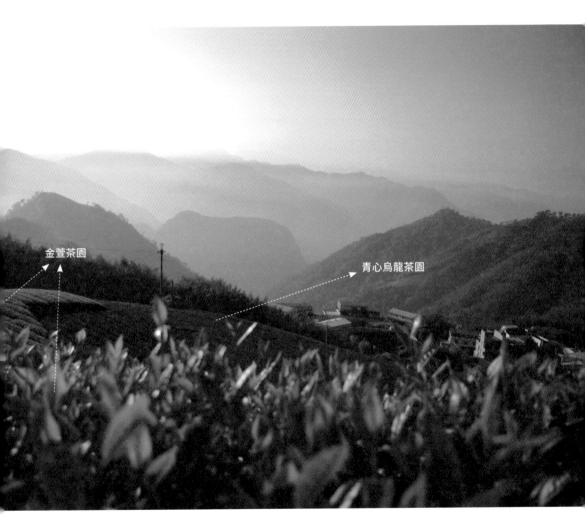

金萱茶園

青心烏龍茶園

早春，近端的金萱茶園已經是一片嫩綠色，茶芽伸展到適合摘製烏龍茶的成熟度了，而遠端的青心烏龍茶園卻還是在冬眠，一片綠沉沉。攝於阿里山隙頂，2016 春。

依「適製性」來分類

　　依茶葉的「適製性」可以再將茶樹進一步分類出適合製成「綠茶」、「烏龍茶」或者是「紅茶」的茶樹品種。雖然都同是茶樹，但由於不同茶種間茶葉所內含的茶味物質比例有所不同，進而造成茶葉的適製性會有所差異。大略來說，小葉種茶葉因內含的苦澀物質較少，因此，適合製作成清甜細緻的不發酵「綠茶」或茶感柔美甘甜的部分發酵「烏龍茶」，而大葉種茶葉則有較充足的單寧物質可以提供製茶發酵時所需的原料，因此，較適合製作成茶體強烈濃郁的「紅茶」。

小葉種｜適合製作成鮮爽清甜的綠茶或者甘醇茶感的烏龍茶。

大葉種｜適合製作成茶體雄渾強烈的紅茶。

Common
Cultivars of Tea Tree
in Taiwan.

台灣常見的茶樹品種

台灣常見的茶樹品種多屬於灌木型的小葉種茶樹。不過，
也有我們熟悉、或許都聽說過的品種屬於喬木型大葉種
茶樹，例如：台茶18號、阿薩姆。另外，台灣的山林裡
是否存有原始野生的茶樹？

茶樹
品種與由來。

　　大自然裡，茶樹依靠開花授粉來結成茶籽繁衍子代茶樹，這樣的繁衍方式稱爲「有性繁殖」。不過，有性繁殖的子代茶樹會與親本茶樹在某些特徵表現上產生變異，可能會造成親本茶樹的優勢無法維持。優勢指的是，特殊風味與品質的維持、豐盛的茶葉產量，或者是抗旱、抗病蟲害的生存能力較佳…等。因此，爲了維持品種茶樹的優點，人爲的「無性繁殖」茶樹繁衍方法因應而生。在台灣，最常見的茶樹無性繁殖方法主要有「扦插法」與「壓條法」兩種。這兩種無性繁殖方法都是運用親本茶樹的枝條來繁殖新樹苗。

　　爲了確保茶葉風味的特殊性與品質穩定性，我們所熟悉的台灣各地特色茶大多強調茶樹品種的單一性。這些茶樹品種有些是由外地引進台灣種植的，有些則是茶業改良場耗時數十年所培育出的新品種茶樹。另外，還有一些茶樹品種不知道何時、由何而來，如：三峽茶區的「青心柑仔」，即使詢問在地的耆老都無法得知。

　　不過，無論茶樹是由外地引進或人爲培育或者多語焉不詳，茶樹的來源開始一定是有性繁殖。當風味品質受到消費者與生產者的共同喜愛後再藉由人爲的無性繁殖方式保留下品種優勢。另外，除了自外地引進、人爲計畫性的培育，台灣的山林裡是否存有原始野生的茶樹？

台灣的茶樹品種來源大致有四：

一、官方培育

早在日治時期，台灣便已開始新品種茶樹的培育計劃。當時以「青心烏龍」、「青心大冇」、「大葉烏龍」與「硬枝紅心」這四個品種茶樹作為培育新茶種的基礎基因，時稱「四大名種」。

截至 2018 年為止，台灣官方的「行政院農委會－茶業改良場」一共對外發表了共 23 個茶樹品種，依序編號命名為台茶 1、2、3…到 23 號。這些台灣官方所發表的茶樹品種裡，有些茶樹品種同時受到茶農與消費者的喜愛，因此，大面積種植與製茶，例如「台茶 8 號」、「台茶 12 號／金萱」、「台茶 13 號／翠玉」與「台茶 18 號／紅玉」。

二、外地引進

台灣的飲食習慣最早是由明清時期的中國移民帶進島內的，島外人民移入的同時也自中國內陸攜帶茶苗或茶籽來到台灣種植並製成茶葉。我們所熟悉的「鐵觀音」與「青心烏龍」就是清朝時期自中國引進的茶樹種，進而成為台灣烏龍茶的經典品種。以「鐵觀音」茶樹摘製的鐵觀音茶才能稱為「正欉鐵觀音」；而文山包種、凍頂烏龍與高山烏龍就必須以「青心烏龍」茶樹來製作，風味品質才純正優良。此外，日治時期的台灣還自印度阿薩姆省引進大葉種茶樹種籽，經過數十年的單株選育工作後才誕生出「台茶 8 號」的茶樹品種。

三、野生茶樹

西元 1717 年諸羅縣誌裡所描述的「水沙連內山茶甚夥…」應是關於台灣野生茶樹的最早文字記載。當時野生茶樹是在台灣中南部山區（即現在的南投山區一帶）被原住民發現。近年來，台灣的植物學家將台灣野生茶樹區分成新的物種，並將其科學名稱定為「台灣山茶（*Camellia formosensis*）」。我們熟知的紅玉紅茶「台茶 18 號」就是以台灣野生茶樹（父本）與緬甸大葉種 Burma（母本）所培育出來的新一代茶樹品種。

四、自然繁衍

自然界裡，茶樹以茶籽來繁殖子代茶樹。以茶籽而生的小茶樹稱為「實生苗」，實生苗茶樹成熟後，採摘所製成的茶葉，通稱為「蒔茶」。在台灣，有一個知名度高的茶樹品種就是在茶園裡自然有性繁衍而被確保下來的地方茶種 -「四季春」。數十年前，茶農在木柵茶園的田埂邊發現一棵與茶園內種植的茶樹外觀略有不同的新茶樹，後來茶園的主人發現新茶樹的生命力強、茶芽萌發的速度快且每次的產量都有如春茶一樣旺盛（一般而言，春茶是一年之中產量最多的產季），加上製成茶葉風味佳且品質好，因此，後來被茶農以人為無性繁殖的扦插方式確保下來品種優勢，並命名為「四季春」。

茶樹的繁殖方法

●有性繁殖

茶籽

茶樹上的種莢成熟時會乾裂
露出內部的茶籽。

茶籽自種莢掉落後，落地後冒芽。
一棵新品種茶樹就此誕生。

●無性繁殖

每年的 12 月到隔年的 1 月是
最適當的茶樹扦插時機。

枝條的長度以 6 公分為宜並留下
一葉增加扦插的成功機率。

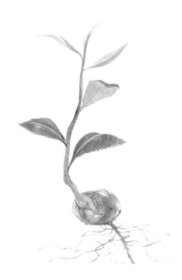

實生苗

數月後，茶籽已發芽、長出葉子並
發展出實生苗茶樹才有的明顯主
根根系。

茶樹

3-5 年後，茶樹才逐漸達到
適合採摘製茶的成熟度。

扦插苗

數月後，枝條已長出根系。不
過，與實生苗最大的差異是，無
性繁殖的茶樹沒有明顯的主根。

　　無論茶樹品種的來源是計畫性的「官方培育」、自「外地引進」、在地原生的「野生茶樹」或者是在茶園間茶樹的「自然繁衍」，茶樹的繁衍都不外乎是「有性繁殖」或「無性繁殖」兩種方法。一旦「有性繁殖」後確立了茶樹品種並命名後，就必須以「無性繁殖」的方式將優勢的茶樹基因加以維持保護，這就是茶樹品種的由來。

　　10 年間的茶旅程，走訪了台灣各個茶區，除了遇到廣受消費者與植茶農民歡迎的熱門茶樹種之外，偶然也會發現一些現在少有種植、產量不多，但茶名字聽起來有趣也令人好奇製成茶葉後的滋味表現如何的稀少茶樹種。將途中曾品嚐到茶滋味的經驗，依品種並按字數筆劃列表如右表，與大家分享。台灣的茶樹品種當然還不只這些，在山區田野間一定還有許許多多的愛茶人正在田裡的一隅維持著珍稀茶種，期待有一天它們的美能被發現、引起共鳴。

　　雖然台灣的茶樹品種眾多，但一些茶樹品種無論是在種植、製作甚至是風味品質上均表現優異，而廣受生產者與消費者的共同喜愛，以及台灣各茶產地都強調以單一茶樹種製作出具該地特色的地方特色茶，這些茶樹品種是哪些？

　　根據農業統計，「青心烏龍」、「台茶 12 號」、「四季春」、「青心大冇」與「台茶 13 號」依序是目前台灣栽種面積最大、產茶量最高的五大茶樹品種。另外，再加上各地茶區多強調以單一品種茶樹來製成具特殊風味的地方特色茶，因此，另有花東茶區的「大葉烏龍」、南投魚池的「台茶 18 號」與「台茶 8 號」、木柵茶區的「鐵觀音」、三峽茶區的「青心柑仔」以及北海岸石門茶區的「硬枝紅心」，共計 11 款熱門茶樹品種。讓我們從外觀一一來觀察這些茶樹種的茶葉外觀特徵，更進一步認識台灣茶。

茶樹品種	名稱	別稱	樹種	製作茶款	種植地
佛手	香櫞		灌木型	紅茶	石碇、坪林、阿里山
武夷			灌木型	烏龍茶、紅茶	宜蘭、坪林、石碇
四季春			灌木型	烏龍茶、紅茶	南投松柏嶺
白毛猴			灌木型	東方美人茶	石碇、坪林
鐵觀音			灌木型	正欉鐵觀音	木柵
大葉烏龍			灌木型	綠茶、烏龍茶、紅茶	花蓮、台東
台灣山茶			喬木型	紅茶	高雄六龜、台東
青心烏龍			灌木型	烏龍茶、包種茶	全台
青心大冇			灌木型	東方美人茶、番庄烏龍	桃園、新竹、苗栗
青心柑仔			灌木型	三峽碧螺春	三峽
硬枝紅心			灌木型	石門鐵觀音	石門
台茶 8 號			喬木型	紅茶	南投日月潭、台東
台茶 12 號	金萱	27 仔	灌木型	包種茶、烏龍茶、紅茶	全台
台茶 13 號	翠玉	29 仔	灌木型	烏龍茶	宜蘭、南投
台茶 14 號	白文		灌木型	烏龍茶	南投松柏嶺
台茶 17 號	白鷺		灌木型	東方美人茶	桃園龍潭
台茶 18 號	紅玉		喬木型	紅茶	南投日月潭、松柏嶺、花蓮
台茶 21 號	紅韻		喬木型	紅茶	南投日月潭
蒔茶			灌木型	烏龍茶、港口茶	屏東港口

茶
樹品種

青心烏龍
Cultivars of Tea Tree

別名｜青心、烏龍、種仔、種茶、軟枝、正欉

「青心烏龍」是自中國引進，屬灌木型、小葉種、晚生種茶樹，適製成烏龍茶類。外觀上，「青心烏龍」樹型稍矮小，茶芽綠黃，葉形呈秀氣的細長橢圓形，鋸齒細而密，主脈與側脈間呈現小角度的銳角，葉面有光澤油亮的濃綠色。

「青心烏龍」製成的輕發酵烏龍茶具有優雅的蘭花清香的花香調香氣、口感細緻滑順、尾韻甘甜，深受台灣嗜茶饕客的喜愛，是目前台灣植茶面積最多的茶樹品種，大約佔全台植茶面積的 61%。台灣特色茶裡的「文山包種茶」、「高山烏龍茶」與「凍頂烏龍茶」均以此茶種製作而成。

主脈與側脈間呈小角度的銳角。

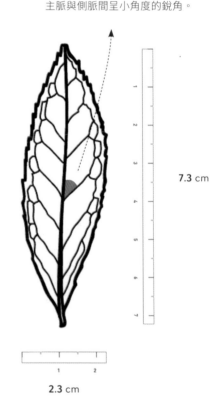

7.3 cm

2.3 cm

註：右圖按採樣葉描繪葉脈與輪廓，為 1：1 實際大小。

青心烏龍茶葉細長，輪廓鋸齒細密，主脈與側脈間呈小角度的銳角。

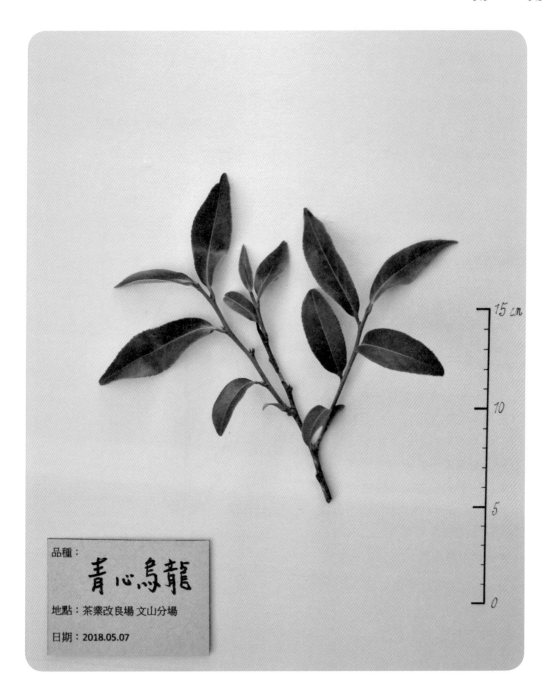

品種：

青心烏龍

地點：茶業改良場 文山分場

日期：2018.05.07

15 cm

10

5

0

茶
樹品種

台茶 12 號
Cultivars of Tea Tree

別名｜金萱、27 仔

「台茶 12 號」是由台灣官方培育，於西元 1981 年命名發表，品系編號 2027，屬灌木型、小葉種、中生種茶樹的品種，適製成烏龍茶類。外觀上，「台茶 12 號」葉肉厚，茶芽綠黃，葉形呈寬橢圓形、鋸齒大而疏，主側脈間呈現大角度的銳角。

「台茶 12 號」製作成輕發酵烏龍茶類時，花香濃郁高揚並且有特殊牛奶香的品種香氣。風味品質優異加上產量豐盛以致價格親民，深受農民與嗜喝烏龍茶的饕客喜愛，因此，「台茶 12 號」與「青心烏龍」相同，全台均有種植並且兩者有極高的種植重疊性。

主脈與側脈間的角度呈接近 90°角。

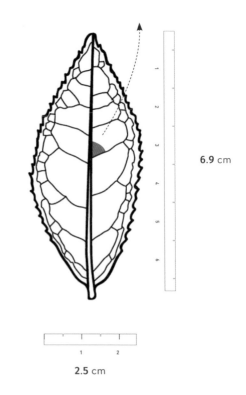

6.9 cm

2.5 cm

註：右圖按採樣葉描繪葉脈與輪廓，為 1:1 實際大小。

台茶 12 號茶葉呈較寬的橢圓形，輪廓鋸齒較大，主脈與側脈間的角度呈接近 90°角。

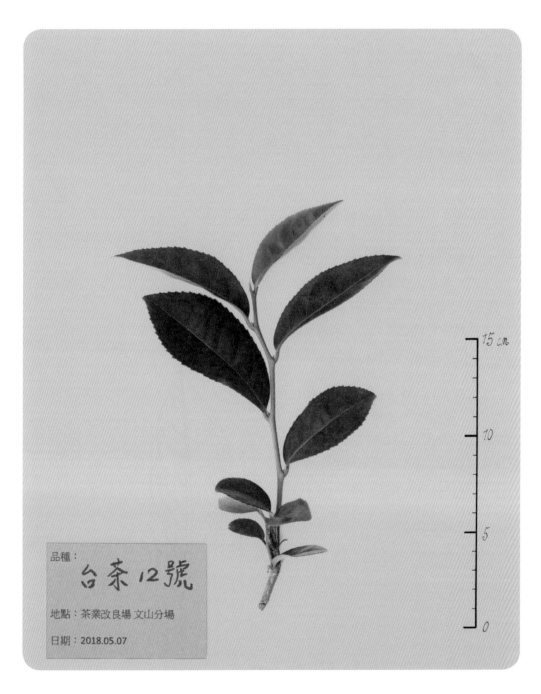

品種：
台茶 12號

地點：茶業改良場 文山分場

日期：2018.05.07

15 cm

10

5

0

茶
樹品種

四季春
Cultivars of Tea Tree

別名│四季仔

「四季春」是自然有性繁殖的地
方性品種，屬灌木型、小葉種、早
生種茶樹，適製成烏龍茶類。外觀
上，「四季春」茶芽生長初期爲淡
紫紅色，葉片兩端較尖銳，葉色淡
綠，葉緣的鋸齒細密且尖，葉肉厚
稍具光澤。

「四季春」的植茶面積約佔全台
的 15%，主要集中種植在南投的名
間茶區。當製作成輕發酵烏龍茶時，
風味有特殊的小玉西瓜與桂花…等
花果調香氣，風味十分親切迷人。

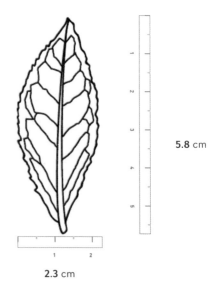

5.8 cm

2.3 cm

註：右圖按採樣葉描繪葉脈與輪廓，為1:1實際大小。

四季春茶葉前後兩端較尖，輪廓鋸齒細密
而尖。

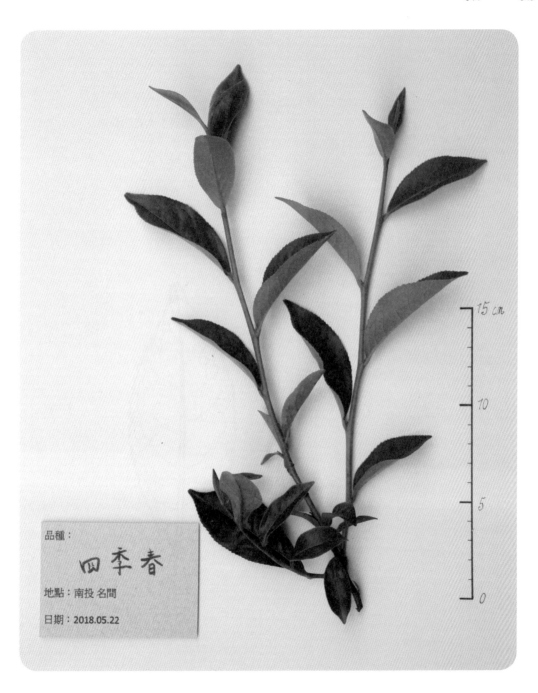

品種：

四季春

地點：南投 名間

日期：2018.05.22

15 cm

10

5

0

茶
樹品種

青心大方
Cultivars of Tea Tree

別名 | 大方、青心

「青心大方」屬灌木型、小葉種、中生種茶樹，適製成烏龍茶與綠茶類。外觀上，「青心大方」茶芽呈紫紅色且茶毛濃密，葉色暗綠，葉形呈長橢圓形，葉緣鋸齒疏而鈍，葉片的中段最闊並且上下左右對稱。

「青心大方」是製作東方美人茶的最佳品種茶樹，主要種植在台灣中部以北的桃竹苗茶區，栽種面積約佔全台栽茶面積的 10%。濕熱的夏秋兩季是製作東方美人茶的最佳時節，因小綠葉蟬著涎且重度發酵製作，東方美人茶色橘橙，口感柔美豐腴並富有蜜味果香的迷人風味。

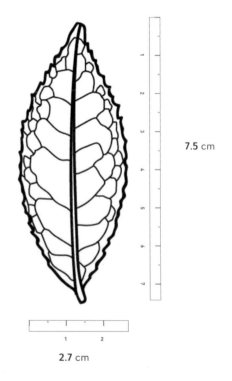

7.5 cm

2.7 cm

註：右圖按採樣葉描繪葉脈與輪廓，為 1：1 實際大小。

青心大方茶葉中段最寬，上下左右互相對稱是辨別該品種的重要外觀特徵。

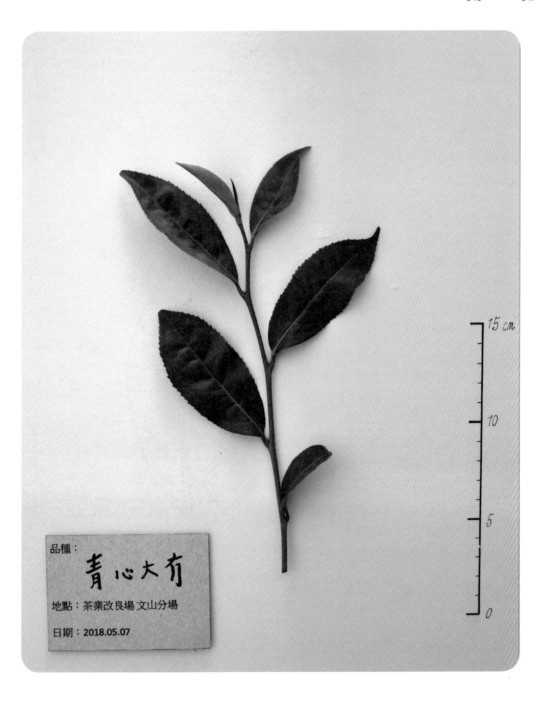

品種：

青心大冇

地點：茶業改良場 文山分場

日期：2018.05.07

15 cm

10

5

0

台茶 13 號
Cultivars of Tea Tree

別名｜翠玉、29 仔

　　「台茶 13 號」是由台灣官方培育並於西元 1981 年命名發表的茶樹品種，品系編號 2029，屬灌木型、小葉種、中生種茶樹，適製成烏龍茶類與綠茶類。與「台茶 12 號」同有硬枝紅心親本血統的「台茶 13 號」，兩者外觀相似，如：葉肉厚、葉色暗綠，葉形外觀呈寬橢圓形、鋸齒大而粗鈍，主、側脈之間的角度呈現大角度的鈍角。兩者間最大的外觀差異在於「台茶 13 號」的葉尖較「台茶 12 號」微鈍。

　　以翠玉茶樹所摘製的輕發酵烏龍茶，茶韻明顯，有近似野薑花、桂花與梔子花…等的濃香系花香調。

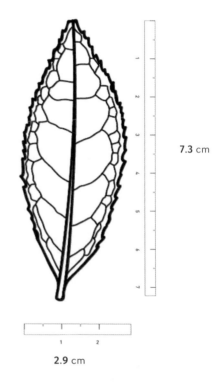

7.3 cm

2.9 cm

台茶 13 號茶葉外觀與台茶 12 號極為相似。兩者外觀最大的差距在於葉尖，13 號葉尖較鈍，12 號葉尖較尖。

註：右圖按採樣葉描繪葉脈與輪廓，為 1:1 實際大小。

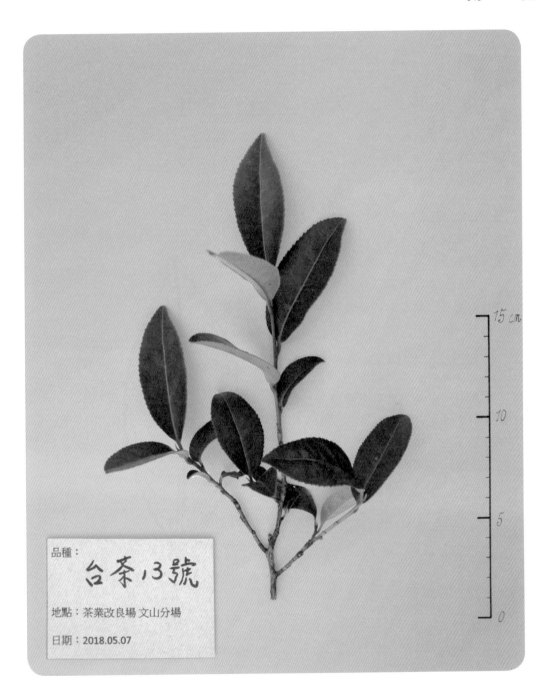

品種：
台茶13號

地點：茶業改良場 文山分場

日期：2018.05.07

15 cm

10

5

0

茶
樹品種

大葉烏龍
Cultivars of Tea Tree

別名 ｜ 無

　「大葉烏龍」為灌木型、中葉種、早生種茶樹，適製成烏龍茶與紅茶類。在外觀上，「大葉烏龍」葉梢大葉肉厚，葉色呈暗綠色，茶芽色綠且白毫多，葉形為長橢圓形、葉尖突出、鋸齒鈍而疏、靠近葉柄約 1／3 處開始無明顯鋸齒。

　「大葉烏龍」適應環境能力強，是台灣東部茶區製作成高發酵度的茶類的主要茶樹品種，如：「花蓮蜜香紅茶」與「台東紅烏龍」。

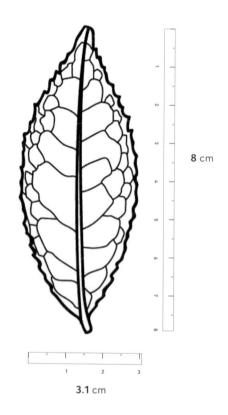

8 cm

3.1 cm

註：右圖按採樣葉描繪葉脈與輪廓，為 1：1 實際大小。

大葉烏龍茶葉葉尖突出，輪廓鋸齒鈍而稀疏。靠近葉柄約 1/3 處開始無明顯鋸齒。

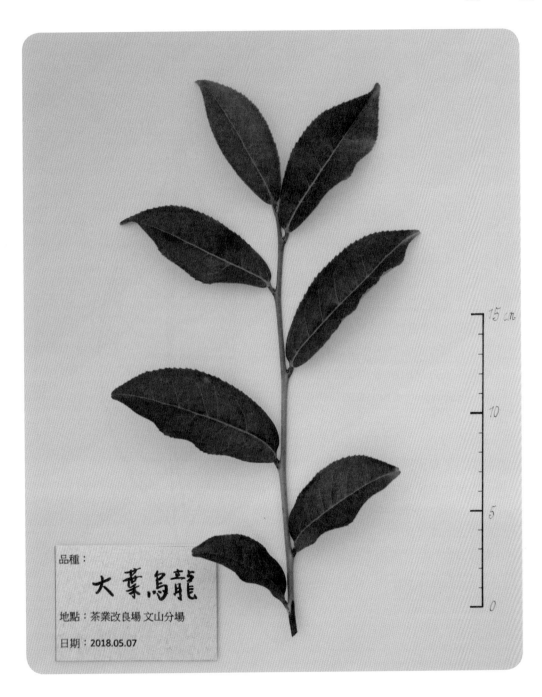

品種：
大葉烏龍

地點：茶業改良場 文山分場

日期：2018.05.07

茶
樹品種

台茶 18 號
Cultivars of Tea Tree

別名│紅玉

「台茶 18 號」為台灣官方培育並於西元 1999 年命名並發表的茶樹品種，屬小喬木型、大葉種、早生種茶樹，適製成紅茶類。外觀上，「台茶 18 號」樹勢直立，有淡黃綠色茶芽，茶芽上幾乎沒有茸毛，芽苞外圍可見到略波浪狀的葉緣，葉色也呈現淡黃綠色，茶葉外觀呈大鵝蛋橢圓形，有波浪狀葉緣並於葉尖明顯凸出、鋸齒細鈍不銳利，葉肉柔軟。

「台茶 18 號」主要種植在南投日月潭茶區及其他較低海拔茶區，如：花蓮瑞穗、南投名間與宜蘭三星茶區…等。以「台茶 18 號」所製作的「紅玉紅茶」有爽朗明亮的紅茶茶體，收斂性絕佳，香氣上有獨特的薄荷與肉桂的品種香，在世界的高級紅茶市場中具有十足的辨識度與獨特性。

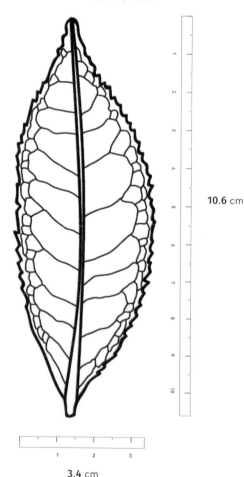

10.6 cm

3.4 cm

台茶 18 號紅玉茶葉橢圓大葉，葉尖突出邊緣呈現波浪狀，黃綠茶芽也能觀察到葉緣波浪的特徵。

註：右圖按採樣葉描繪葉脈與輪廓，為 1:1 實際大小。

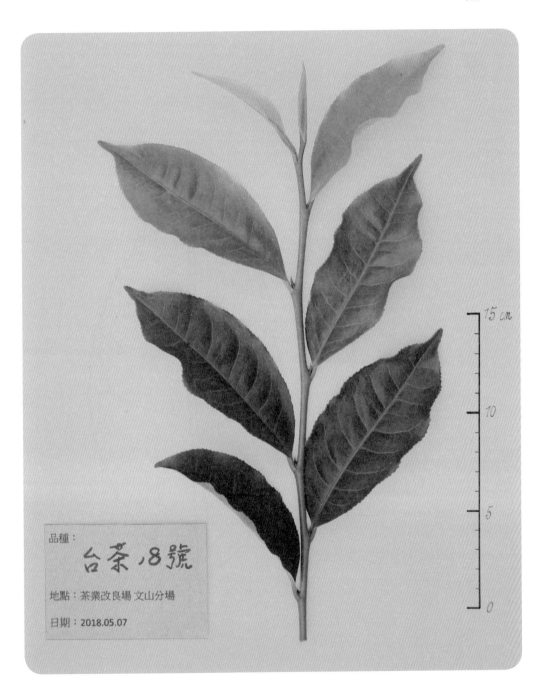

15 cm

10

5

0

品種：

台茶18號

地點：茶業改良場 文山分場

日期：2018.05.07

茶
樹品種

台茶 8 號
Cultivars of Tea Tree

別名 | 無

　「台茶 8 號」是由台灣官方培育並於西元 1974 年命名發表的茶樹品種，屬小喬木型、大葉種茶樹，適製成紅茶。外觀上，「台茶 8 號」茶芽碩大，茶芽與葉呈淡黃綠色，葉緣鋸齒大而疏鈍，葉大而柔軟呈微波浪狀的大橢圓形，側脈間葉面突出。

　「台茶 8 號」是自印度阿薩姆省引進大葉種 Jaipuri 品系茶籽發芽種植後，經過數十年的選育工作單株選拔而出的茶樹品種。主要種植在「台灣紅茶的故鄉」南投日月潭茶區，另外在台東茶區也有少量種植，主要製作成口感雄渾並具柑橘類水果香調的「阿薩姆紅茶」。

台茶 8 號茶葉較 18 號圓大，而葉尖較無 18 號來得明顯。

註：右圖按採樣葉描繪葉脈與輪廓，為 1:1 實際大小。

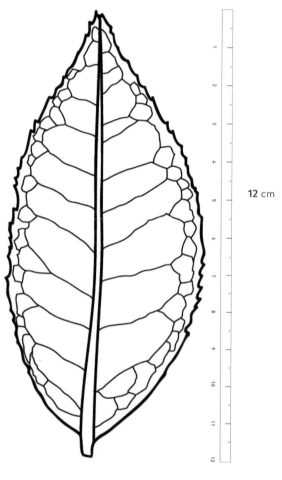

12 cm

4.9 cm

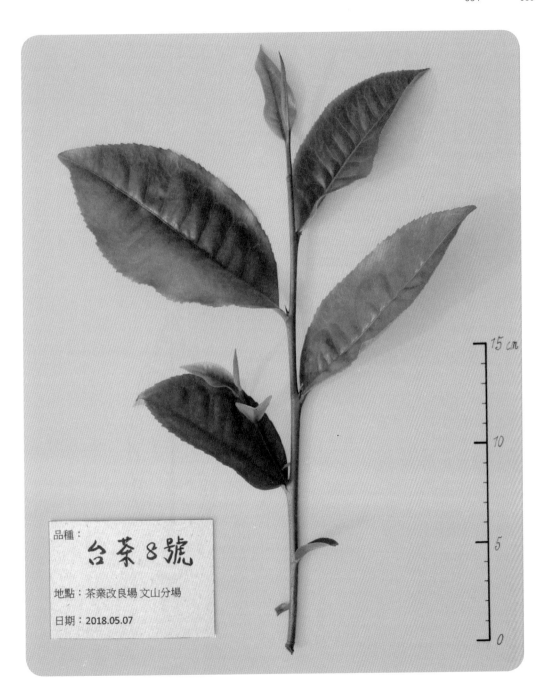

品種：
台茶8號

地點：茶業改良場 文山分場

日期：2018.05.07

15 cm

10

5

0

茶
樹品種

鐵觀音
Cultivars of Tea Tree

別名 ｜ 無

　　「鐵觀音」自中國安溪引進，屬
灌木型、小葉種茶樹，適製成烏龍
茶類。外觀上，「鐵觀音」茶芽微
紅偏黃，葉色綠，葉形屬長橢圓形，
主側脈之間的角度約為 45°，鋸齒
稍大不銳利，葉緣側看呈略微捲曲
不平整，茶葉的主脈至葉尖尾端會
略微歪斜，俗稱「紅心歪尾桃」。
鐵觀音茶樹，樹枝枝條上的茶葉互
生，樹勢較弱，產量較低。

　　「鐵觀音」茶樹主要種植在新北
木柵與石碇茶區，製作成中度發酵
且重度烘焙的「正欉鐵觀音」是款
熟香系的台灣特色烏龍茶。

此次採樣紅心歪尾桃的特徵較不明顯，但仍
然有夠多的特徵足以辨別該品種，如：茶枝
上茶葉互生、葉緣略為捲曲不平整。

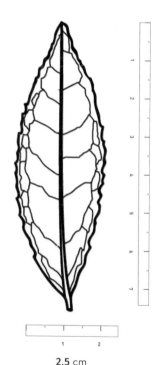

7.5 cm

2.5 cm

註：右圖按採樣葉描繪葉脈與輪廓，為1:1實際大小。

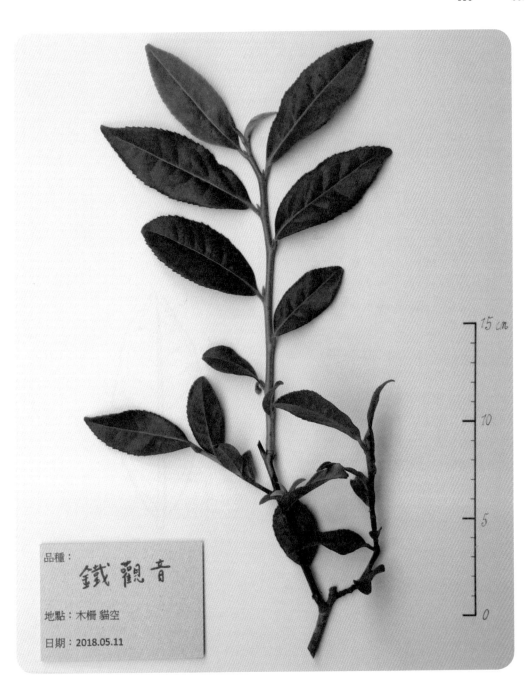

品種：

鐵 觀 音

地點：木柵 貓空

日期：2018.05.11

15 cm

10

5

0

茶
樹品種

青心柑仔
Cultivars of Tea Tree

別名 ｜ 柑仔種

　　「青心柑仔」屬灌木型、小葉種、早生種茶樹，適製成綠茶類。外觀上，「青心柑仔」茶芽綠白毫多、葉面為深墨綠色，茶葉外觀呈橢圓形，兩側葉緣明顯向葉面彎折，葉尖凹陷。

　　「青心柑仔」主要種植在新北三峽茶區，製作成零發酵的地方特色綠茶「三峽碧螺春」。風味感受上，明顯的綠豆仁香氣、口感鮮爽、收斂性極佳都是辨識此茶樹品種的重要味覺辨識線索。

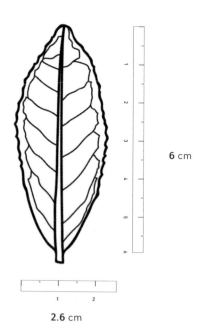

6 cm

2.6 cm

走進三峽茶園，很容易感覺到青心柑仔茶樹長得與其他茶種的不同，除了成熟葉顏色深綠之外，茶葉兩側葉緣明顯向上彎折，葉尖明顯凹陷都是辨別青心柑仔的重要特徵。

註：右圖按採樣葉描繪葉脈與輪廓，為1:1實際大小。

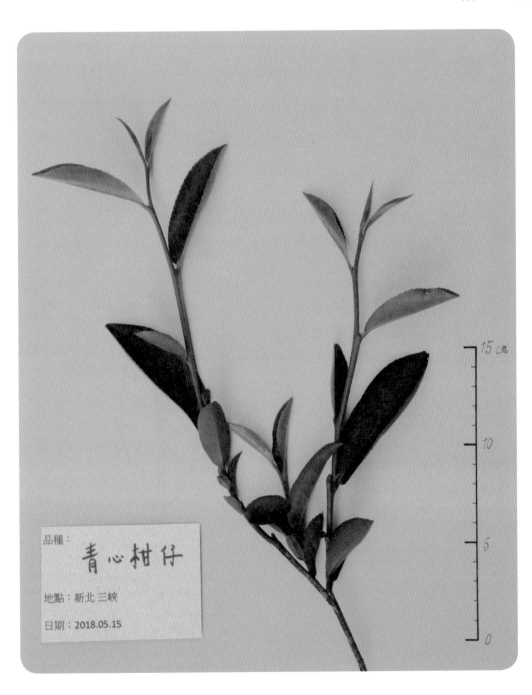

品種：
青心柑仔

地點：新北 三峽

日期：2018.05.15

15 cm

10

5

0

茶
樹品種

硬枝紅心
Cultivars of Tea Tree

別名｜大廣紅心

　　「硬枝紅心」屬灌木型、小葉種、早生種茶樹，適製成烏龍茶。外觀上，「硬枝紅心」葉形呈現長橢圓批針形，葉子觸感硬厚，鋸齒銳利大小不等，茶芽肥大茸毛濃密，茶芽與嫩葉時期普遍呈現紫紅色的品種特徵。

　　「硬枝紅心」適應環境能力強，主要種植在鄰近北海岸的新北石門茶區，製作成中發酵、重烘焙的「鐵觀音茶」烏龍茶，夏季則製作成色深味濃的紅茶。

批針形

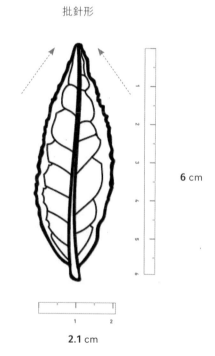

6 cm

2.1 cm

註1：右圖按採樣葉描繪葉脈與輪廓，為1:1實際大小。

特別說明：以上所描述各茶種第二葉的葉長與葉寬均為採集地實際的採樣結果，僅供參考。除了茶樹本身品種基因帶來根本的影響之外，茶葉的大小還會因為栽種環境、施肥條件…等因素，甚至是採摘時的成熟度影響而有所差異。

硬枝紅心也是款容易辨別的茶樹品種，除了茶芽與嫩葉的紅色顏色特徵明顯之外，茶葉觸感硬厚令人印象深刻。

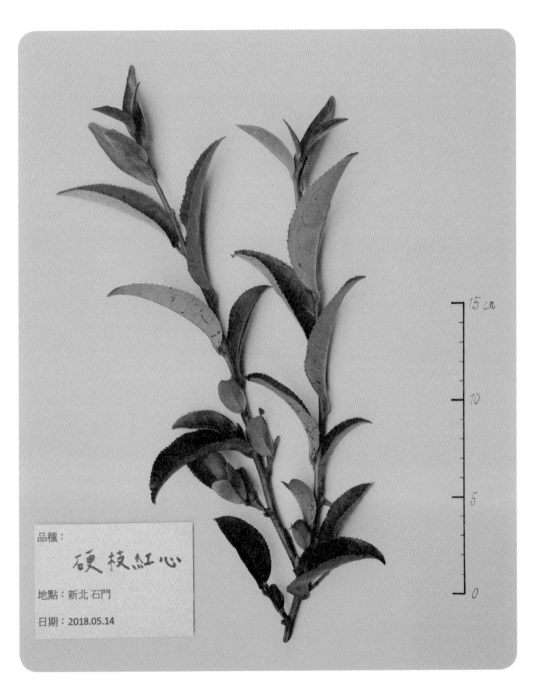

15 cm

10

5

0

品種：

硬枝紅心

地點：新北 石門

日期：2018.05.14

Flavor
Substances
Inside
The Tea Leaf.

茶葉內含的風味物質

茶的風味主要由茶葉裡的水溶性物質所構成，其中以帶來澀感的「茶多酚」、苦味的「咖啡因」與鮮甜味的「茶胺酸」最為主要與重要。

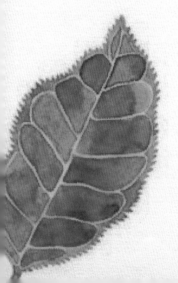

不同物質與
茶味感受。

　　自神農氏發現茶樹開始，中國人都是把茶葉摘下視爲藥草加以煎煮飲用。茶、檟、蔎、茗、荈…都是代表「茶」的古字，這些古字之中有些是描述茶的香氣滋味，例如「檟ㄐㄧㄚˇ」是茶味苦的意思，「蔎ㄕㄜˋ」則是香草的意思。

　　也就是說，雖然神農發現了茶具有藥性，但隨著飲茶的時間拉長，後來人們也漸漸發現茶葉裡還深藏著品味欣賞的價值。於是，三國時期有個美女子很會泡茶，泡出來的茶，香氣濃、滋味柔，讓曹操讚賞不已。那位美女子名字叫小喬，就連名字都與茶有關。

　　不過，即使三國時期的人們已經感受到了茶的甘美，但當時小喬仍是以藥草煎煮的方式來掌握泡茶時的水溫與投葉的時機。後來的唐宋盛世，品茶風氣流行於文人雅士之間，喝茶變成宋代文人每日必做的「點茶、焚香、插花與掛畫」四件雅事之首。爾後，中國人喝茶的方式雖然隨著朝代演變，不過品味茶、欣賞茶風味的興致倒是從未改變的，一直到現代，喝茶已經變成全世界的事了。

　　茶葉裡究竟含有哪些物質？能讓神農氏視爲藥草，也讓幾世紀的中國人甚至是近代的全世界迷戀於喝茶這件事上。這些茶葉物質必然與風味有直接相關，當然同時也能呼應神農的藥草觀，爲人類帶來身體保健。

研究發現，茶的風味主要是由茶葉裡含有的水溶性物質所組成的，而這些水溶性物質大約佔乾燥後茶葉重量的 25-35% 之間，其中以「茶多酚」、「咖啡因」與「茶胺酸」這三項物質最爲主要重要，共約佔茶葉總水溶性成分的 73% 左右。不只佔比高，這三項物質也分別造成不同的滋味與口感，是構成茶味、茶感的重要風味物質，也是架構出本書的重要靈魂，接下來的章節也都環繞在這三項物質來進行說明與討論。

茶多酚 —— 茶的澀感

茶多酚（Tea Polyphenols）是茶葉中 30 多種多酚類物質的總稱，裡頭包括了：兒茶素、黃酮醇類、花青素與酚酸等四大物質，是茶葉裡含量最多的溶水性物質，大約占茶葉水溶性物質總量的 48%。

茶多酚的成分裡頭約有 70% 屬於兒茶素類（Catechins 或稱黃烷醇類），是茶多酚裡最具代表性的物質。同時，茶多酚也是讓茶葉能成爲世界上少數並極具品味價值的重要風味物質，透過製茶工序的發酵過程，茶多酚會逐漸氧化而形成不同階段的色、香、味，成爲不同層次的茶風味。

品味上，茶多酚是構成澀感、收斂性的主要物質。澀感，形容的是口內皮膚或舌面感受到乾澀皺褶的感覺，在味覺描述上屬於「口感（mouth feel）」的觸覺範疇。

保健上，茶多酚能帶來喝茶消脂解膩的感受之外，許多的國內外科學證實，茶多酚還能消除人體內自由基的形成，具有防癌、抗氧化、降低血糖與血脂、消炎殺菌…等的保健功效。

咖啡因 ── 茶的苦味

咖啡因（Caffeine）又稱生物鹼、茶鹼或茶素，大約占茶葉總水溶性成分的 10%。茶樹全身上下，除了茶籽以外，其他所有的部位都含有咖啡因物質。

品味上，茶葉所含的咖啡因與咖啡豆裡的咖啡因屬於同一的物質，是構成苦味的主要「滋味（Taste）」物質。

保健上，與咖啡裡的咖啡因相同，茶葉所溶出的咖啡因能刺激中樞神經，具有提神醒腦、促進人體新陳代謝的功能。

茶胺酸 ── 茶的鮮甜味

茶胺酸（Theanine）是存在於茶葉裡的游離氨基酸，是茶葉裡所特有的胺基酸物質也是構成蛋白質的基本單元，大約占總水溶性成分的 15%。

品味上，茶胺酸是構成茶味鮮甜的主要物質，同時也是製茶時促成茶葉產生出更豐富多元香氣芬芳的重要前驅成分，是衡量茶葉品質的重要指標之一。一年春天在石碇茶區品嚐到剛製作完成的包種茶新茶，初聞清秀的花香不令人意外，但花香內藏著一股濃郁安穩的「蛋白霜」香氣，茶湯一喝果然甘甜味滿溢，甘醇中絲毫不見澀苦滋味。那股濃郁的蛋白霜香氣與甘甜味應該就是春茶茶湯內含有豐富茶胺酸物質所造成的吧！

　　保健上，研究發現攝取適量的茶胺酸能為飲者帶來好心情與內心的幸福感受，無形之中降低了生活中的心理與生理壓力。這或許就是古人說「滌煩療渴，謂之茶」的原因。除此之外，茶胺酸也能減輕咖啡因對人體帶來的副作用，降低喝茶睡不著覺的影響。

醣類與果膠物質 —— 茶的甜味、滑順感

　　茶葉內含的醣類物質（包含：果糖、葡萄糖、麥芽糖…等）是造成茶甜味與滑順口感的重要物質。醣類物質與茶胺酸相同都具有甜味感受，大約佔總水溶性成分的 7%。另外，茶葉裡的果膠質也是屬於醣類物質，果膠質能帶來茶湯的稠度與滑順口感，適度舒緩苦澀味所帶來的味覺刺激，大約佔總水溶性成分的 5%。

酸味與鹹味物質

　　茶葉中的酸味成分主要是一些有機酸物質，例如：檸檬酸、蘋果酸、沒食子酸…等，大約佔總水溶性成分的 7%。鹹味則是一些氯化鉀、氯化鈉…等中性無機鹽。

　　相較於「茶多酚」造成的澀感、「咖啡因」帶來的苦味以及「茶胺酸」的鮮甜滋味，酸與鹹味都不是在鮮葉裡能明顯被味蕾感受到的滋味。不過，茶的酸味卻是能透過製茶時的發酵過程聚合產生。茶湯裡適度的酸滋味能帶來味覺上的活潑與濃郁感受，是在品嚐稍重發酵度的烏龍或者是全發酵的紅茶裡能感受到的滋味之一。

73%

鮮葉內含的主要茶味物質

● 咖啡因 10%，苦味 |
與咖啡的咖啡因同物質，
是喝茶苦味的感受來源。
具提神醒腦、促進新陳代
謝的功效。

● 茶多酚 48%，澀感 |
具澀感的茶多酚帶來喝茶解膩
的感受，同時也具有降血糖血
脂、防癌抗老的保健功效。

● 茶胺酸 15%，鮮甜味 |
茶胺酸是茶葉裡的氨基酸，帶來
甜味的感受，能降低生活中無形
的心理與生理壓力。

27%

醣類、香氣…等其餘水溶性物質

「茶多酚」、「咖啡因」與「茶胺酸」是構成茶感的主體滋味，約共佔茶葉總水溶性
成分的 73% 左右。分別帶來喝茶時的澀感、苦味與鮮甜味的味覺感受。

香氣物質

世上任何值得細究品味的飲品都強調香氣，有時，香氣甚至代表了品質，茶葉當然也不例外。新鮮茶葉內的揮發性香氣物質（如：類胡蘿蔔素、β-胡蘿蔔素…等）約佔總水溶性成分的 0.02-0.03%。雖然，鮮葉的內含香氣物質佔比低，但成品茶葉的香氣其實主要來自於「製茶過程」所產生的，運用製茶時的茶葉發酵，促使葉內的水溶性物質氧化而產生多樣的氧化香氣物質。茶多酚與茶胺酸都是製茶時促成茶香的重要成分物質。

經分離鑑定分析，茶葉內含的香氣物質種類多達 700 種以上，大致可分 11 類。在鮮葉發現有 80 多種、綠茶類有 200 多種，主要以醇類和醛類為主，保有鮮葉的鮮爽與清新香氣特色；紅茶類則有 400 多種香氣物質存在，主要有萜烯類、芳樟醇與其氧化物、水楊酸甲酯（methyl salicylate）與 β-大馬烯酮…等，具有熟花香、甜果香味的化合物；烏龍茶類的香氣數量則介於綠茶與紅茶之間，主要有吲哚（indole）或茉莉內酯（jasmine lactone）以及具有清雅花香的芳樟醇、帶有鈴蘭、橙花香的橙花叔醇（nerolidol）與玫瑰花香的香茅醇（citronellol）…等單烯醇類，及紫羅蘭酮、順式茉莉酮（cis-jasmone）…等萜烯酮類物質。

其他物質

茶皂苷，又稱茶皂素。茶皂苷就是倒出茶時，造成茶湯表面一顆顆包覆空氣形成泡泡的物質。味覺上，皂苷滋味苦且具辛辣感，但因為佔總水溶性物質比例極低，所以味覺感受上不強。經研究，茶皂苷具有抗菌、

抗氧化…等的保健功效。

　　茶葉內也含有許多維生素物質，只是除了維生素 B 與 C 之外，大多的維生素物質都屬於非水溶性物質（如：維生素 A、D、E、K）。維生素 B 與 C 都各有其保健的功效。值得一提，維生素 C 存在於綠茶含量高於紅茶，而且維生素 C 會因為隨著存放時間增加而氧化減少，因此，若購買茶葉回家趁鮮品嚐，除了能欣賞到新茶滋味，同時還能攝取較多的維生素 C 維護身體健康。

　　另外，茶樹吸收土壤中的養分的同時也會吸收土壤中的礦物質，因此，茶葉內含有鎂、鉀、錳、鐵、氟…等礦物質。其中，氟就是能帶來牙齒與骨骼保健的礦物質。

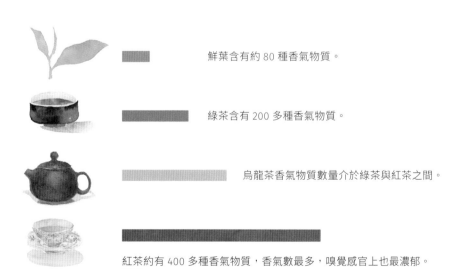

鮮葉含有約 80 種香氣物質。

綠茶含有 200 多種香氣物質。

烏龍茶香氣物質數量介於綠茶與紅茶之間。

紅茶約有 400 多種香氣物質，香氣數最多，嗅覺感官上也最濃郁。

Mesophyll
Structure
of Tea Leaf.

茶葉的葉肉結構

不只樹根的養分吸收，茶葉行光合作用也會生產生長所需的物質，而茶葉的葉肉正好給予這些物質一個適當的儲存空間。

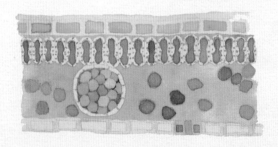

蘊藏風味的
葉肉組織。

　　茶葉風味物質主要都蘊藏在茶葉的葉肉組織裡面。因此，如果能了解茶葉的葉肉結構爲何，就能幫助我們更進一步明白茶葉與茶滋味之間的關聯性。

　　與大多數木本植物的葉肉結構相同，茶葉的上表面覆蓋了一層光滑油亮的綠色角質層並透過葉面接收陽光日照進行光合作用，而下表面的葉背則顯得較爲粗糙霧白並且分布大量的氣孔，幫助進行呼吸作用與蒸散水氣。葉面與葉背之間的葉肉層主要有兩大部分，一個是位於葉肉上層，長形且整齊排列的柵狀組織；另一部分則是葉肉下層，排列較鬆散且形狀較不規則的海綿組織，其間還有負責輸送水分與養分的葉脈…等構造。

　　葉肉上層的柵狀組織含有較多的葉綠體，下層的海綿組織葉綠體數量較少，這是爲什麼茶葉的葉背看起來霧白，而葉面較爲翠綠的原因。茶葉的葉肉下層有海綿組織，海綿組織形狀較不規則而且排列鬆散，因此，有足夠的空間可以儲存物質，如：液胞。液胞的細胞膜內正是儲存大量茶味物質的集中部位，如：茶多酚、咖啡因、茶胺酸、醣類、胡蘿蔔素與香氣物質…等。

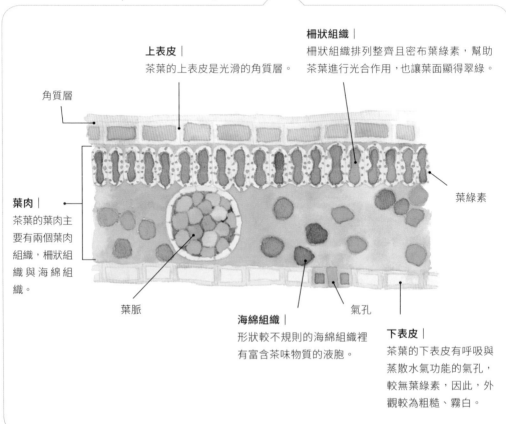

柵狀組織｜
柵狀組織排列整齊且密布葉綠素，幫助
茶葉進行光合作用，也讓葉面顯得翠綠。

上表皮｜
茶葉的上表皮是光滑的角質層。

角質層

葉肉｜
茶葉的葉肉主
要有兩個葉肉
組織，柵狀組
織與海綿組
織。

葉綠素

葉脈

海綿組織｜
形狀較不規則的海綿組織裡
有富含茶味物質的液胞。

氣孔

下表皮｜
茶葉的下表皮有呼吸與
蒸散水氣功能的氣孔，
較無葉綠素，因此，外
觀較為粗糙、霧白。

大葉種葉肉為單層柵狀組織，小葉種葉肉內的柵狀組織約 2-3 層。葉肉組織的差異直接影響到大、
小葉種茶葉外觀色澤與滋味的強弱。

大葉小葉的
滋味感受。

　　除了以葉片大小來區分茶樹之外。研究還發現，大小葉種間的柵狀組織與海綿組織比例上其實存在著相異，這差異直接影響了大小葉種在滋味口感的表現不同。大葉種的葉肉裡有單層的「柵狀組織」，而小葉種茶樹的柵狀組織則有 2-3 層，也因此，在視覺上小葉種的葉面普遍較大葉種來得墨綠色深。

　　在海綿組織與柵狀組織的比例上，大葉種的海綿組織是柵狀組織的 2-3 倍，而小葉種的海綿組織與柵狀組織的比例相當約爲 1：1。然而，儲存茶味物質的液胞主要存在於海綿組織裡，海綿組織越豐厚，可能含有的液胞數量相對就越多，葉內的茶味物質含量就越多、越豐盛，茶體感受就越強烈渾厚。

　　大葉種茶葉有較豐厚的海綿組織，能儲存更豐富的茶味物質，因此當我們喝到大葉種茶時，如：喬木普洱茶或是紅玉紅茶，都能感受到茶味顯得雄渾濃郁，苦澀滋味較爲強勁；而小葉種茶葉的海綿組織不如大葉種豐厚，細微的苦澀感造成味蕾感官相對容易感受到茶胺酸所帶來的鮮甜滋味，這就是爲什麼當我們喝烏龍茶時較能感受到茶湯茶體柔和細甜的原因了。

大小葉種與茶味相對感受	茶多酚／澀感	咖啡因／苦味	茶胺酸／鮮甜味	茶體感受
大葉種	高	高	高	雄渾強勁
小葉種	低	低	高	柔和細甜

The Stress
of Tea Tree's
Survival.

茶樹的逆境

當動物遇到威脅時，能移動逃離，但屬於植物的茶樹遇到昆蟲威脅時卻只能站在原地承受著。與葡萄樹相同，茶樹只能設法讓自己更加苦澀，以降低昆蟲的覓食慾望。

不同逆境
會讓茶味不同。

　　南法的熱情陽光造就了產地葡萄酒特殊酸澀的強度與渾厚口感。感受到酒體裡頭的酸澀，你就飲盡了南法熱情的陽光與產地的風土。

　　為何熱情的陽光會造成南法葡萄酒渾厚與酸澀的酒體？

　　其實這與葡萄樹遇到生存的逆境有關。熱情陽光為環境帶來了日光，同時也帶來了喜愛溫暖氣候的昆蟲，而葡萄園裡結實纍纍的葡萄正是昆蟲們喜愛的食物，於是大量的昆蟲紛紛來此定居覓食。大量昆蟲的到來對葡萄樹而言就是困擾與壓力，是生存中的逆境。

　　面對生存的逆境，葡萄樹必須設法保護葡萄免於被昆蟲的咬食，於是便在葡萄表皮生成較多昆蟲不愛的、具酸澀感的單寧物質來降低昆蟲覓食的慾望，進一步保護葡萄免於成為昆蟲們的大餐。單寧物質就是當葡萄樹遇到昆蟲逆境時，所產生出來保護自己的內在代謝物質，這類的物質，通稱為「次級代謝物（Secondary metabolites）」，而這樣的保護機制常見於植物界，不只是葡萄樹。

　　與葡萄樹的遭遇與反應相同，陽光與溫暖吸引來大量的昆蟲到茶園定居覓食、成家立業，形成了對茶樹而言的逆境。同為植物的茶樹當然也一樣會設法在逆境中保護自己，於是茶樹便在體內生成更多昆蟲們不愛的澀苦物質來降低牠們覓食的意願。這些因逆境而產生的次級代謝物質，

就是茶葉內含的三項重要水溶性物質中的「茶多酚（茶單寧、兒茶素）」
與「咖啡因」。

除了逆境之外，還有幾種情況，植物也會啟動次級代謝機制來幫助自己。
例如：引誘傳粉的昆蟲來進行播種繁衍植物的下一代或者抑制植物間的病
菌傳播…等。次級代謝物除了對植物而言具有保護防禦、繁衍下一代或抑
制病菌…等目的之外，人類也將植物的次級代謝物進行萃取，並將之廣泛
運用在醫療保健的用途上，無論是中醫或是西醫都時常能見到這樣的例子。

相對於次級代謝物，植物內還有另一類物質稱為「主要代謝物（Primary
metabolites）」，是植物維持生理機能正常運作所需的必要物質與能量，
例如，蛋白質、醣類與脂質…等。茶葉裡促成甘甜味的「茶胺酸」與「醣
類」，以及喝茶滑順感的「果膠物質」，都是屬於茶樹的主要代謝物質。

瞭解植物的逆境與「次級代謝物」的關聯性，我們便能瞭解茶葉裡具有
澀感的「茶多酚」與苦味的「咖啡因」這些次級代謝物質含量與環境中的
陽光與溫度有著高度正相關。因此，我們不難理解以下幾種情境會造成茶
湯顯得較為苦澀的情況：

情況 1 · 季節與茶味

夏天與秋天是一年中最溫暖、陽光普照的兩個季節，茶樹會產生較多的
茶多酚與咖啡因物質因應昆蟲帶來的逆境。因此，在風味表現上，夏秋兩
季所產的茶葉容易顯得較為苦澀與強烈；相對地，春天與冬天的氣溫較為

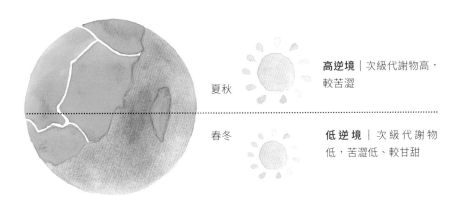

夏秋		**高逆境**｜次級代謝物高，較苦澀
春冬		**低逆境**｜次級代謝物低，苦澀低、較甘甜

寒冷，昆蟲活動力較不活躍，因此，茶樹毋需生成更多的茶多酚與咖啡因來保護自己，反而有能力代謝出較多的主要代謝物質來滋養自己，如：「茶胺酸（鮮甜味）」、「醣類與果膠物質（甜味與稠度）」…等主要代謝物物質。

　　因此，口感表現上，春冬茶會明顯較為鮮甜甘醇、苦澀滋味的感受弱、茶湯的稠度與滑順度也會提升。現在，應該就能了解愛喝烏龍茶的長輩們，為何如此偏愛春冬了吧？！

情況 2・海拔與茶味

　　海平面之上，每上升 100 公尺環境氣溫就下降約 0.6℃。隨著海拔高度的上升，環境溫度就會下降。因此，高海拔茶區的環境溫度普遍較低海拔茶區來得冷涼低溫。依照植物的逆境原理，高海拔的茶樹就無需生成太多的次級代謝物質來防禦昆蟲危害，反而還會因為午後的山嵐雲霧遮擋陽光造成溫差大，幫助茶葉的茶胺酸與多醣類物質的累積，這也是高山茶普遍嚐起來較為甘甜圓潤、低苦澀的原因了。不只茶，在其他的高山蔬果身上你都能發現到這個現象！

　　以台灣的緯度位置來說，海拔 1,000 公尺以上的茶區所產製的茶就可通稱為「高山茶」。會有如此特別的分類，原因在於高山的植茶環境氣溫與低海拔茶區有足夠的差異，造成茶葉內的物質含量比例有顯著的不同。

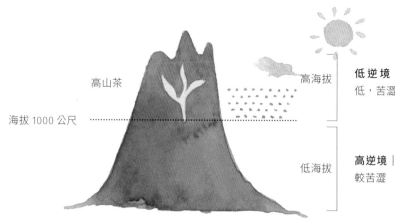

高山茶

海拔 1000 公尺

高海拔

低海拔

低逆境 ｜ 次級代謝物低，苦澀低、較甘甜

高逆境 ｜ 次級代謝物高，較苦澀

海拔高度越高，環境氣溫越冷涼，昆蟲不愛，因此，茶樹的逆境較低，茶湯自然鮮甜甘醇。相對的，低海拔茶區較為溫熱、日照長，因此，茶樹的逆境較高，茶湯的苦澀次級代謝物含量較高。

情況 3：緯度與茶味

　　緯度高低與日照的長短息息相關。低緯度的茶區因為日照較長、環境氣溫較高，因此，茶樹代謝澀苦的物質相對較高，滋味較為強烈有個性；反之，高緯度的茶區因為日照較短、氣溫較低，因此，苦澀物質含量較低，相對的鮮甜感受會稍微明顯一些。

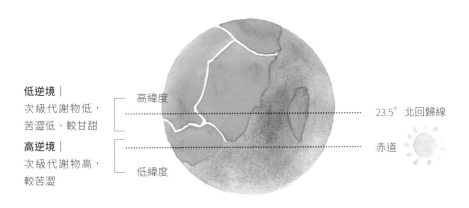

低逆境|
次級代謝物低，
苦澀低、較甘甜

高緯度

23.5°　北回歸線

赤道

高逆境|
次級代謝物高，
較苦澀

低緯度

植茶環境與茶味相對感受		澀感	苦味	鮮甜味	茶體感受
季節	春冬	低	低	高	甘甜
	夏秋	高	高	低	澀苦
海拔	高	低	低	高	甘甜
	低	高	高	低	澀苦
緯度	高	低	低	高	甘甜
	低	高	高	低	澀苦

The Secrets
of
Mi Xiang.

蜜香的秘密

遇到威脅，茶樹不是只有讓自己變得更苦澀這101招。面對到某些昆蟲的危害，茶樹甚至會代謝產生出讓人類迷戀的香味。只不過，那香味不是為了讓人類喝茶欣賞的⋯。

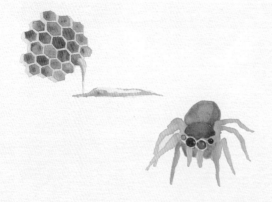

著涎而來的
蜂蜜香。

　　遇到逆境，茶樹會自然代謝出苦澀物質來對抗昆蟲覓食。不過，面臨蟲咬的逆境，茶樹並不是只會苦澀以對，而是會「因蟲而異」。一款代表桃竹苗客家茶區的台灣特色茶「白毫烏龍（又稱，東方美人茶）」獨特又迷人的蜂蜜香氣產生其實也與茶樹的逆境有關。

　　端午節過後，台灣氣候變得溫暖潮濕，茶園裡有許多活躍的昆蟲穿梭，其中，有一種個頭約莫芝麻粒大小，甚至比芝麻粒還要更小個頭的綠色小蟲在茶欉間蹦跳飛躍穿梭，牠叫做「小綠葉蟬（又稱浮塵子或涎仔），英文學名叫 Jacobiasca formosana」。「溫暖潮濕的夏秋兩季」與「茶樹枝頭上的茶芽嫩葉」都是小綠葉蟬的最愛。

　　小綠葉蟬依靠吸咬茶芽嫩葉內的汁液維生，只不過，被小綠葉蟬吸咬後茶葉會產生小紅點的傷口，葉面顯得黃綠不均，也因此不再成長並萎縮捲曲了起來。茶芽茶葉不再成長，對茶農而言就是意味著茶葉的產量要減少了。收成減少當然不是茶農樂見的，不過，被小綠葉蟬刺吸過的小傷口卻能讓茶葉在欉發酵，意外激發出一股迷人的蜂蜜香，讓茶葉風味變得高級而特別，因禍得福。如果茶園被小綠葉蟬咬食程度嚴重，走進茶園，當夏風迎面吹拂，你就會聞到茶園裡隱約有股的蜂蜜氣味。

　　被小綠葉蟬刺吸後，茶樹為何會產生討人喜歡的蜂蜜香氣？原因不是茶樹為了討人喜歡，而是茶樹因為遇到小綠葉蟬帶來的逆境，而設法在

體內產生一種具有蜂蜜氣味的次級代謝物質來吸引「獵蛛類」的蜘蛛來到茶園捕食小綠葉蟬。獵蛛是小綠葉蟬的天敵，喜歡蜂蜜氣味跟小綠葉蟬一樣也很會跳，因此，當獵蛛被蜜香吸引進入了茶園，茶樹因小綠葉蟬所帶來的生存壓力自然就會減輕了一些。

關於「蜜香」還有個有趣的小故事，以前茶農不知道蜂蜜香其實是因為茶樹為了引誘小綠葉蟬的天敵而產生的特殊香氣，還猜想是不是因為小綠葉蟬的口水有什麼神奇特殊的調味魔力，所以，被小綠葉蟬吸咬後的茶葉就稱「著涎」，「涎」就是口水的意思。因此，後來每當茶農做出著涎的蜜香茶都會以台語稱呼「涎（煙）仔茶」。無論這是個誤會或者是因這個誤會而來的茶名字都美麗有趣。

小綠葉蟬喜歡吃嫩的，專挑茶芽嫩葉。被刺吸過的茶芽開始產生一點一點的紅色傷口，而原本應該是綠色的茶葉茶芽也都變成黃綠不均。

茶樹逆境與蜜香由來解構圖

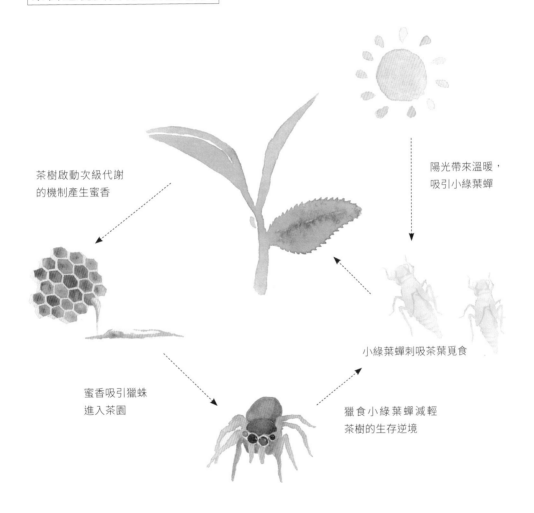

茶樹啟動次級代謝
的機制產生蜜香

陽光帶來溫暖，
吸引小綠葉蟬

小綠葉蟬刺吸茶葉覓食

蜜香吸引獵蛛
進入茶園

獵食小綠葉蟬減輕
茶樹的生存逆境

The Differences
of Flavor Substance
between
Tea Bud and Leaf.

茶芽茶葉裡的
滋味物質差異

如果，每一隻小蟲都跟小綠葉蟬一樣聰
明伶俐，專挑嫩的吃，那麼，如果你就
是一棵無法移動的茶樹，你會怎麼做？

各節茶梗的
物質與滋味。

　　瞭解茶樹對應逆境的反應行為後，試想，若是其他昆蟲們都跟小綠葉蟬一樣聰明伶俐，專挑茶樹的茶芽嫩葉部位叮咬，那麼，如果你就是一棵茶樹，你會怎麼做？

　　是不是小蟲越愛叮咬的部位就設法製造出更多苦澀次級代謝物質來加強防護，而蟲比較不愛的部位，例如：成熟葉、老葉甚至是莖梗，就可以稍稍放鬆不需佈署太多的苦澀來防衛保護？茶樹的想法是否真的跟我們想的一樣？

　　一些針對茶葉、茶芽甚至是各節茶梗所做的科學研究，發現茶芽、第一葉、二葉…，甚至是茶梗的第一節、二節…所含有的「茶多酚」、「咖啡因」與「茶胺酸」比例都有所不同，而且彼此間的含量差異似乎存在著某種邏輯性。

茶多酚部分

　　依照含量比例的高低依序排列，具澀感的茶多酚主要分布在茶芽，然後是第一葉、二葉、三葉…，而老葉與茶梗的茶多酚含量最少。

咖啡因部分

同屬次級代謝物、具苦味的咖啡因分布次序與茶多酚相同，主要分布依序為茶芽、第一葉、二葉、三葉⋯老葉與茶梗含量最少。同時，研究還發現茶梗部位所含的咖啡因極少，含量甚至是茶葉部位的二分之一至十分之一。

茶胺酸部分

鮮甜滋味的茶胺酸存於茶芽葉的各部位含量則與茶多酚與咖啡因顯得十分不同。含量多寡依序分布在茶梗的第二節、一節、第三節⋯五節，然後才是茶芽、第一葉、二葉⋯等，並且茶梗的茶胺酸含量遠高於茶葉。研究還發現，第一節茶梗所含的茶胺酸甚至是茶芽部位的 5 倍，即便是最末節老梗的茶胺酸含量都還是茶芽的 2 倍。

下次有機會上茶山，我們可以嘗試以親身感受來檢驗科學實驗的結果。試著摘下一心三葉並且將茶芽、茶葉與各節間的茶梗分開咀嚼，你會發現茶芽口感最嫩，不過也是最為艱澀難嚥，滋味最強的部位。次苦澀是第一葉然後是第二葉。然而，當你咀嚼到茶梗時你會發現，茶梗只有微弱的刺澀感，也是你最能感受到彷彿有綠茶或清香烏龍茶般的鮮甜與清爽滋味的部位。

此外，研究也發現香氣物質與造成甜味及茶湯稠度的醣類會隨著茶葉的成熟度增加而提升，醣類在成熟葉的含量更是嫩葉的數倍之多。

　　茶葉、茶芽甚至是茶梗的各節次所含的澀、苦、甜甚至是醣類物質比例不同，因此，採摘茶葉的老嫩程度都會進一步影響到最終茶葉的風味與品質。

芽葉部位與茶味物質的關聯		茶多酚	咖啡因	茶胺酸	茶體感受
芽葉部位	茶芽	高	高	中	深度苦澀、濃郁
	茶梗	低	低	高	微澀清甜、淡薄
	茶葉	中	中	低	苦澀均衡、適中

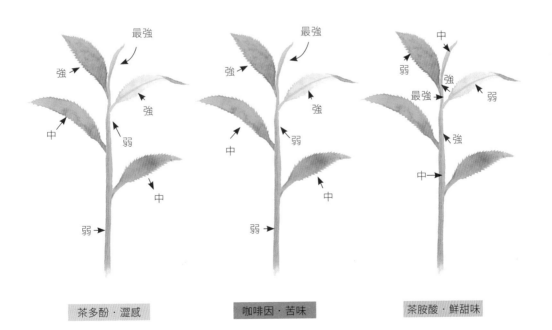

茶多酚・澀感　　　咖啡因・苦味　　　茶胺酸・鮮甜味

The Tea Belt.

世界的茶葉帶

中國是茶樹的原鄉。古代，喝茶文化從中國擴及
至周邊國家，直到現代，茶已是全球三大無酒精
飲品之一。清朝時，來自英國的植物獵人設法將
茶樹帶出中國，也改變了世界植茶的版圖。

適合茶樹的
生長條件。

　　世界上最早將茶葉資訊蒐羅完整並整理歸納的茶葉專書《茶經》以「茶者，南方嘉木也…」來開啓關於茶的全面性介紹。若要了解茶，茶聖陸羽選擇從茶樹的生長環境開始談起。而，《茶經》所說的「南方」嘉木，當時唐朝南方的茶樹原鄉約莫就是現代中國西南方的雲南、四川一帶。我們一起來看看中國西南方，在天然環境上有那些特徵？

1 · 在地理位置上

　　中國西南方有北回歸線穿越，位於氣候溫暖且雨量豐沛的亞熱帶地區。亞熱帶地區終年氣溫 0℃以上，年均雨量大約介於 1,800-3,000 公釐之間。

2 · 在地形特徵上

　　中國西南方多有高山、丘陵、盆地與河谷…等起伏的山地地形。山地容易午後雲霧堆積，有日夜溫差大、山地冷涼的微氣候特徵。

3 · 土壤條件

　　溫暖而多雨的氣候帶，促使氣候帶內的土壤含有豐富的腐植質與微量元素。並且，高低起伏的山地坡度較陡，雨水容易排通、土壤透氣性好、質地也較爲鬆軟。

　　由以上的環境描述，大致可以歸納出一些茶樹喜愛的生長環境與特徵。茶樹雖然喜歡陽光，但茶樹似乎也有些耐陰性，喜歡午後雲霧下的冷涼。

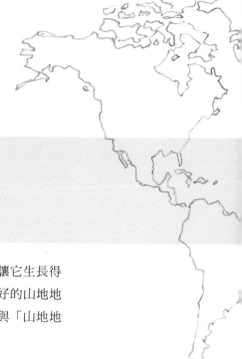

茶樹喜歡雨水滋潤，但土壤中若有過多的積水會讓它生長得不好，因此，茶樹喜歡生長在稍有坡度且排水良好的山地地形裡。總結，「溫暖多雨」的熱帶、亞熱帶氣候與「山地地形」是茶樹最喜愛的生長環境。

　　一般而言，環境氣溫在 10-35℃茶樹都能正常生長，18-25℃是茶樹生長最快速的溫度範圍。若在低於 18℃的冷涼環境裡，茶樹生長速度會變得緩慢，但茶葉品質會提升。遠從唐宋時期直到近代，無論是中國或者是因外交餽贈或盜植茶樹的西方國家多選擇將茶樹種植於熱帶、亞熱帶地區。目前，世界主要的產茶區域也就主要落在這兩個溫暖且多雨的氣候帶裡。

　　根據聯合國糧食及農業組織 FAO 所統計的世界各國產茶量，我們可以約略描畫出世界的茶葉帶。茶樹的原產地「中國」一直是傳統的產茶大國，主要產製綠茶；「印度」與「斯

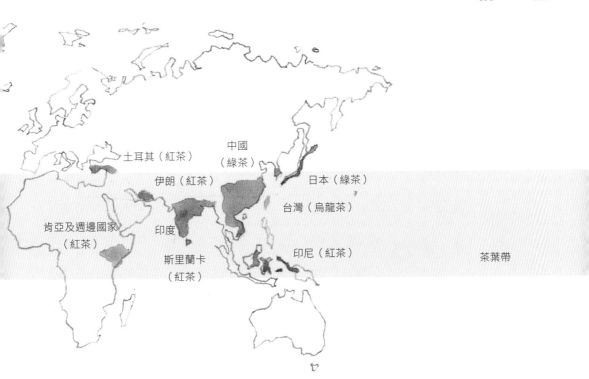

土耳其（紅茶）

中國
（綠茶）

日本（綠茶）

伊朗（紅茶）

台灣（烏龍茶）

肯亞及週邊國家
（紅茶）

印度

印尼（紅茶）

斯里蘭卡
（紅茶）

茶葉帶

里蘭卡（錫蘭）」因英國殖民的關係成為近代的產茶強權，主要產製紅茶；「越南」、「印尼」與「泰國」則是近年來崛起的產茶新勢力；另外，可能讓你感到意外，非洲的「肯亞」與地處中東與歐洲交界的「土耳其」茶葉產量也都能擠進世界產茶量的前 10 強。

　　低緯度的熱帶氣候製茶國家，依茶樹喜歡的環境特性，大多選擇將茶樹種植在海拔高度較高的高山或高地地區。例如：印度大吉嶺茶區海拔高度約落在 1,000-2,100 公尺、斯里蘭卡茶區約落在海拔 750-2,000 公尺，以及直到西元 1903 年才開始栽茶製茶的肯亞則將茶樹大量種植於東非大裂谷的高地上，海拔高度約莫 2,700 公尺，肯亞更成為現今世界紅茶產量第三大的茶葉生產國。依據 FAO 統計近年茶葉產區依產量排名，中國產量排名全球第 1，印度第 2、肯亞第 3、日本排名第 10，而台灣則排名全球第 22，主要產製全世界少有且風味能變化多樣的烏龍茶。

TEA NOTES

風味輪

我們喝茶的感受來自於茶葉內所含有的水溶性風味物質綜合而成。其中，澀、苦、甜這三項口感滋味物質共約占總水溶性成分的73%，並架構出茶味的主體感受。

具澀感的「茶多酚」

約佔所有茶葉水溶性物質的48%，是讓茶葉能成為世界上少數極具品味價值的重要風味物質。屬於次級代謝物的茶多酚，會因為昆蟲逆境而代謝增加。因此，喝茶時感受茶湯裡的澀感物質能對應茶樹受到逆境考驗的強烈程度。

具苦味的「咖啡因」

約佔水溶性物質中的10%。咖啡因與茶多酚都屬於茶葉的次級代謝物質，是茶樹對應生存環境中的逆境所產生的因應物質。也因為這些物質對於茶樹的保護功能，因此，咖啡因分布於茶芽、茶葉、茶梗…等的各部位濃度都有所不同。

具鮮甜味的「茶胺酸」

約佔水溶性物質的15%。具鮮甜、甘甜味物質的茶胺酸是屬於茶樹內的主要代謝物質。當茶樹因昆蟲危害的逆境較輕時，我們在茶滋味上能感受到較明顯的鮮甜滋味。

這三項主要物質的生成比例會因為茶樹種、季節、海拔、緯度、各節芽葉部位、逆境…等因素影響而有所不同，進而造成喝茶時味覺感受上的深刻程度不同。

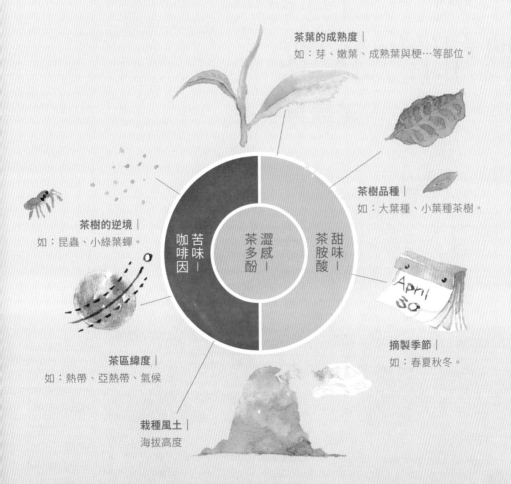

茶葉的成熟度 |
如：芽、嫩葉、成熟葉與梗…等部位。

茶樹品種 |
如：大葉種、小葉種茶樹。

茶樹的逆境 |
如：昆蟲、小綠葉蟬。

咖啡因 苦味 | 茶多酚 澀感 | 茶胺酸 甜味 |

摘製季節 |
如：春夏秋冬。

茶區緯度 |
如：熱帶、亞熱帶、氣候

栽種風土 |
海拔高度

鮮爽、甘醇與濃郁的茶感

茶類與製茶

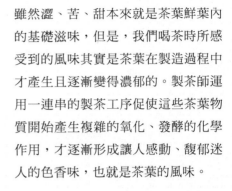

The Bright Freshness,
Mellow Sweetness and
Fragrant Richness of Tea.
Six Major Types of Tea and
Two Phases of
Tea Making Process.

雖然澀、苦、甜本來就是茶葉鮮葉內的基礎滋味，但是，我們喝茶時所感受到的風味其實是茶葉在製造過程中才產生且逐漸變得濃郁的。製茶師運用一連串的製茶工序促使這些茶葉物質開始產生複雜的氧化、發酵的化學作用，才逐漸形成讓人感動、馥郁迷人的色香味，也就是茶葉的風味。

茶葉的製造過程，主要區分成「毛茶」與「精製茶」兩大製茶階段。「毛茶」製程在產地進行，主要掌握茶葉的「發酵程度」與茶乾外形，發酵程度造成不同的茶類，如：綠茶、烏龍茶、紅茶…等。「精製茶」製程通常由茶品牌或茶商來執行，講究「烘焙程度」、窨香、挑揀與拼配能力，掌握與回應消費者的喝茶喜好。經過了這兩大製茶階段後，茶葉的風味確立、品質穩定，才可以上市成為消費者所購買的「商品茶葉」。

6 Major Tea Types;
Green, Oolong, Black,
White, Dark
and Yellow.

茶類與製程淺談

第一階段的「毛茶」製程決定了「茶葉發酵度」與「茶乾外觀」，也就是決定了茶葉的類別。如：零發酵「綠茶」、部分發酵「烏龍茶（青茶）」與全發酵「紅茶」以及「白茶」、「黃茶」與「黑茶」，通稱為「六大茶類」。

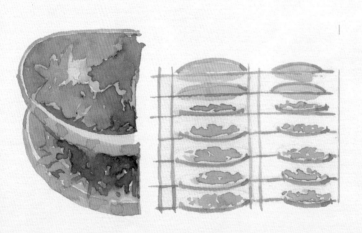

認識六大茶類。

　　每當製茶節氣一到，樹梢上的茶芽紛紛生長到了適合的成熟度，茶山上的人家便開始了一連串日以繼夜、熱鬧輪番的製茶工作。山谷裡隨處都能見到曬茶製茶的景象，當山風吹來還能嗅聞到空氣中瀰漫著一股迷人的曬菁香與茶葉發酵香。

　　摘下的茶葉要製作成什麼茶呢？依照不同的製茶工序就能將一葉葉原本青蔥翠綠的茶葉轉化成「綠茶」、「烏龍茶（青茶）」或「紅茶」，甚至是製作成中國六大茶類中的「白茶」、「黃茶」與「黑茶」。

　　綠、青、紅、白、黃、黑這六大茶類名稱是分別依據「茶乾（也就是製作完成的乾燥茶葉）」的外觀顏色來命名。意思是，綠茶外觀看起來就是綠色的，烏龍茶又稱青茶，因此外觀看起來就是青綠色的，紅茶與黑茶當然看起來就是紅色與黑色，但怎麼會有茶葉看起來是白色的與黃色的？外觀看起來白色的白茶，主要是因為白茶要求採摘茶芽來製作，而茶芽的葉背充滿了細毫毛，乾燥後就形成了白色的視覺，因此稱之為白茶。而黃茶則是因為製茶程序中有「悶黃」的特有製程，而讓茶乾形成了特殊的黃色外觀，因而稱之為黃茶。

　　不同的製程除了造就出不同的茶乾顏色之外，其實茶乾顏色也透漏出茶葉的發酵程度，當然茶湯的色香味表現也就大不相同。

　　由於各茶類所強調的風味與外觀特色不同，因此製作工序彼此不同。不過，不同類茶的製作工序雖不一樣，但工序中有些製程名稱是共用的。只是，這些相同名稱的製程會依各類茶於工序中的製作目的不同，要求也隨之不同。關於六大茶類的製程概略解說如下：

採摘 Tea Harvesting

　　「採摘」是所有茶類製作工序中共同的第一個製茶步驟。從茶樹上摘下鮮葉，準備進入製茶程序的新鮮茶葉稱為「茶菁」，是製茶的原料。六大茶類對於茶菁原料的要求有所不同。例如：製作「白茶」因為強調白毫視覺，所以要求採摘「心芽」為主作為製茶的茶菁原料；製作「綠茶」與「紅茶」，則要求「嫩採」的「一芽一葉」或「一芽二葉」茶菁來製作；若欲製作部分發酵的「烏龍茶類」時，由於製程中需要精準掌握茶葉的發酵度，來達到烏龍茶所特有的香氣及甘韻，因此製茶師會要求以「熟採」的「一芽二葉」、「一芽三葉」與「開面葉」茶菁為主。

　　烏龍茶熟採的原因，除了過嫩的茶菁葉肉細緻，製程中容易受傷發酵度掌握不易之外，新芽與第一葉的茶菁含有較多苦澀的「茶多酚」與「咖啡因」物質，不易做到烏龍茶強調的甘醇感，因此，採摘到相對含有較多甘甜味「茶胺酸」的成熟葉來製作，相對合適。

不同茶類的茶菁採摘要求不同

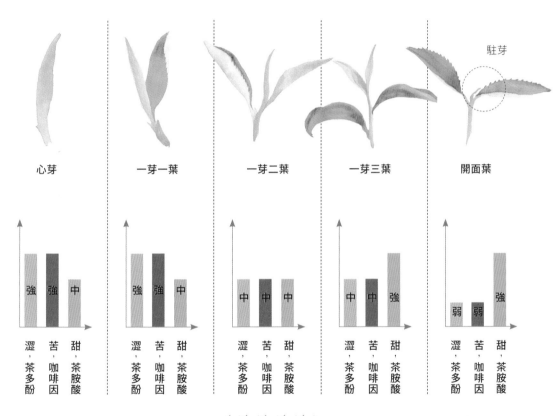

駐芽

|心芽|一芽一葉|一芽二葉|一芽三葉|開面葉|

澀，茶多酚　苦，咖啡因　甜，茶胺酸

茶 葉 小 知 識

當茶芽生長成小芽點，稱為「駐芽」，代表該季的茶樹生長已告一段落。小芽點不會再長出茶芽，也不再長大。直到下季茶樹才會再生長出新的心芽與葉。

駐芽的外觀與心芽明顯不同。

萎凋 Withering

　採摘下的茶菁仍然會打開葉背上的氣孔，持續進行呼吸作用、蒸散葉內的水分。「萎凋」的製程目的就是要掌握茶菁內分布於葉與枝梗裡的水分，使其持續地均勻流動蒸散。隨著「萎凋」製程的時間加長，茶菁會因為漸失水分，而從原本的直挺翠綠變得柔軟、霧白。當茶菁變得柔軟將有助於後面的製茶工序接續進行。

　另外，講究掌握發酵度的烏龍茶，更在「萎凋」的製程中再細分出「室外萎凋」（或稱「日光萎凋」）與「室內萎凋」兩階段。望文生義，因室內與室外有不同的日照強度與環境溫度，進而影響萎凋時茶葉水分的蒸散速度。

浪菁 Tossing

　　「浪菁」是烏龍茶特有的製程，是指將萎凋後柔軟的茶菁放入大型竹筒裡旋轉，透過茶菁在竹筒裡旋轉彼此碰撞摩擦，而造成葉肉組織的破損受傷。浪菁所產生的葉肉傷口讓原本儲存於液胞細胞壁內的「茶多酚」與「多酚氧化酶」有機會接觸到空氣中的氧 O_2，進而啟動了一連串複雜的茶葉發酵化學作用。

　　至於，每次「浪菁」應放置的茶量多少？力道多大？需要旋轉多久？旋轉速度？這些問題都沒有照本宣科的固定答案。因為，每次製茶時的茶菁狀況、當天的氣候氣溫…等狀況都不同，一切都考驗著製茶師的製茶經驗以及嗅覺、視覺與觸覺上的感官靈敏度。

揉捻、揉切 Rolling

「揉捻」製程在不同的茶類或不同工序次序裡有著不同的功能與目的。例如：在「乾燥」製程前的「揉捻」，目的在於爲最終的茶葉外觀塑形，強調視覺上的特色，如「條形」、「球形」…等。但製作紅茶時，第一階段的「揉捻」則是爲了充分破壞葉肉組織讓茶葉產生充足的發酵，這目的與烏龍茶製程的「浪菁」製程目的相同，只是力道、方式與最終發酵的程度不同而已。

在國外，爲了快速大量製作來降低成本，商業紅茶更會直接以機器「揉切」來加快發酵的速度，製作成 CTC 紅茶。所謂的 CTC 紅茶，就是我們常見國外茶品牌的細末紅茶。CTC 就是碎粒紅茶製程的縮寫，Crush 碾碎、Tear 撕裂、Curl 捲起，意思是將茶菁以機器高速輾壓、切碎再揉捲成細碎粒狀來加速紅茶的發酵與製造。

靜置 Setting

經過烏龍茶的「浪菁」或紅茶的第一階段「揉捻」製程後，葉肉組織受傷的茶葉因爲「靜置」製程而有機會讓葉肉內的「茶多酚」、「茶胺酸」…等物質進行氧化，產生出香氣、滋味、茶色上的變化，也就是茶葉的發酵作用，因此需要「靜置」。隨著靜置時間的增長，茶葉的發酵度就逐漸加深，葉肉破損而發酵的部位也逐漸變成了綠色葉片上的紅色傷口。

茶葉的發酵程度越高，紅變的面積就越大。視覺上，強調花香型的烏龍茶葉面會呈現「綠葉紅鑲邊」的外觀，而屬於全發酵的紅茶，在靜置階段時已經全葉轉紅褐。在靜置的製程中，整個靜置室都會充滿馥郁迷人的茶葉發酵香氣，也是整個茶葉製造階段中香氣最濃的時刻。

殺菁 Fixation

「殺菁」是藉由高溫來停止茶葉內具有活性的「多酚氧化酶」的媒合氧化功能。當屬於蛋白質的「多酚氧化酶」因 100℃ 以上的高溫而熟透停止作用，茶葉內的「茶多酚」就不再氧化消耗，茶葉的發酵作用於是停止。製茶上，以高溫來停止茶葉發酵氧化的方法有「炒菁」與「蒸菁」兩種。

「炒菁」是以火在鍋外加熱，茶葉在鍋內翻炒，在台灣常見這樣的茶葉殺菁方法；「蒸菁」則是以蒸騰的水蒸氣來終止茶葉的發酵，日本的煎茶與抹茶均是以「蒸菁」的方式來為茶葉進行殺菁。六大茶類裡，綠茶、烏龍茶、黑茶與黃茶的製茶工序中都有終止茶葉發酵的「殺菁」製程，而白茶不講究發酵、紅茶則屬全發酵茶，因此，製茶過程中沒有「殺菁」這個製程。

渥堆 Heaping

　　「渥堆」是黑茶類（例如：普洱茶）特有的製茶工藝。更確切地說，應該是黑茶類中「熟餅茶」的特有製程。將「殺菁」之後的茶葉堆成小山的「渥堆」製程，讓茶葉因為濕熱作用加速產生「微生物」或稱「非酵素性」的茶葉後發酵，茶色茶味也會因此快速地熟化。

　　沒有經過「渥堆」製程的黑茶，稱為「生餅茶」。「生餅茶」其實就是綠茶，具有綠茶的鮮爽感，加上大葉種茶的苦澀代謝物豐富、收斂性強，依靠長時間的存放，緩慢進行後發酵才能逐漸轉化出時間醞釀下的熟美韻味。因此，在黑茶市場裡，「生餅茶」較「熟餅茶」來得較有收藏玩味的價值。

悶黃 Sweltering

「悶黃」是六大茶類「黃茶」的特有製茶工序。「黃茶」的製程一開始與「綠茶」相同，都是在「採摘」之後就接著立即為茶葉進行「殺菁」的工序，停止了茶葉因「多酚氧化酶」而形成的發酵作用。不過與綠茶不同的是，黃茶風味與黃色茶湯與茶乾顏色來自於接下來的「悶黃」工序。

排序在「殺菁」之後的「悶黃」工序，其目的是將經過高溫殺菁後還略保水分與溫度的茶葉以布巾包覆起來，讓茶葉在濕熱的狀況下進行「後發酵」或稱「非酵素發酵」作用，茶葉也因為布巾覆蓋而缺氧變黃，滋味也變得熟甜。

乾燥 Drying

　茶葉是乾燥的食品。因此，所有茶類都需要完成「乾燥」的工序，才能算是製茶程序的完成，也就是兩大製茶階段的「毛茶階段」完成。

　完成「乾燥」工序後的茶葉通稱爲「茶乾」，此時的含水量大約落於4-5% 左右。茶乾的含水量越低，除了越容易保存、不會發霉之外，對於茶乾的風味維持也越有幫助，有助於進行下一階段「精製茶」烘焙、窨香或者拼配的精製茶工作。

六大茶類的製茶工序

採摘

殺菁

採摘後，以高溫殺菁讓茶葉沒有發酵的可能。因此，綠茶屬於「零發酵茶」。

揉捻

殺菁後為茶葉揉捻塑形。

萎凋

萎凋後，茶葉逐漸變得柔軟，以利之後的製茶工作。

浪菁

浪菁後，以茶葉開始有了傷口正式啟動茶葉的發酵作用。

靜置

茶葉發酵作用大量啟動，形成茶葉的色香味，茶的風味。

萎凋

台灣製作注重葉形完整的功夫紅茶。因此，揉捻前需萎凋讓茶葉變得柔軟。

揉捻

揉捻破壞葉肉，茶葉發酵全面啟動。

靜置

靜置會讓茶葉有充足完整的發酵。

乾燥

以採摘心芽為主的白茶，外形明確，因此，無需經過揉捻，採摘後直接乾燥完成。

殺菁

與綠茶相同，黑茶採摘後立即殺菁。

揉捻

揉捻破壞葉肉組織。

渥堆

熟餅黑茶需經過渥堆的溼熱作用加速茶葉的後發酵。生餅則無需此製程。

殺菁

與綠茶相同，黃茶採摘後立即殺菁。

悶黃

悶黃是製作黃茶的特有工序。與黑茶渥堆相同利用濕熱作用讓茶葉產生略微的後發酵。

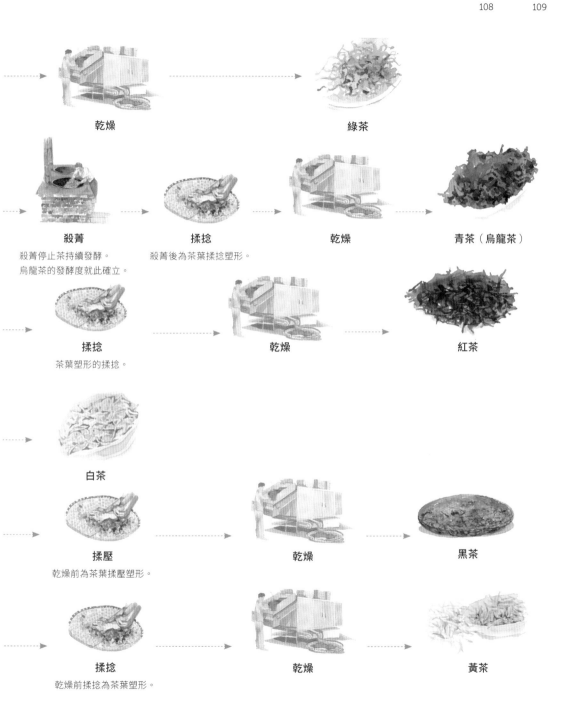

乾燥

綠茶

殺菁

殺菁停止茶持續發酵。
烏龍茶的發酵度就此確立。

揉捻

殺菁後為茶葉揉捻塑形。

乾燥

青茶（烏龍茶）

揉捻

茶葉塑形的揉捻。

乾燥

紅茶

白茶

揉壓

乾燥前為茶葉揉壓塑形。

乾燥

黑茶

揉捻

乾燥前揉捻為茶葉塑形。

乾燥

黃茶

The Fermentation
of Tea.

茶葉發酵

茶葉內的主要物質「茶多酚」、「咖啡因」與「茶胺酸」不只為茶葉帶來基礎的味覺感受，也供應製茶時茶葉發酵的基礎原料轉化出更多元色香味。

因發酵而生的
迷人風味。

　　世界上許多美食佳釀都是經過發酵而產生讓人迷戀不已的風味，茶葉也不例外。整個製茶程序中，製茶師的工作重點就在於掌握茶葉的發酵程度。透過茶葉發酵作用的啓動，葉內物質便會開始氧化並醞釀出更加豐富、更具層次的茶葉風味與色澤。

前發酵與後發酵 Fermentation and Post Fermentation

　　六大茶類的製茶工序裡，使茶葉產生風味的發酵方法有兩種。一爲利用茶葉內所含有的「氧化酵素（酶）」媒合同樣存於葉內的「茶多酚」與空氣中的「氧氣 O_2」促成茶多酚進一步氧化轉化出多類的茶色、茶香與茶味物質，稱之爲「前發酵 Fermentation」或「酵素性發酵」。另一方法爲，在「殺菁」製程之後，利用濕熱作用的黃茶「悶黃」或黑茶「渥堆」或者將生餅茶經長時間存放，以自然環境中的微生物來促使茶葉發酵，稱之爲「後發酵 Post Fermentation」或稱「非酵素性發酵」。

發酵 Fermentation

　　紅茶、綠茶與台灣人鍾愛的烏龍茶是世界上主要流通的茶類，約佔全球消耗茶量的 96%，這三類茶葉的風味形成全都來自於製茶過程中運用葉內的酵素酶促使茶多酚氧化的「前發酵」。

因此，世界上所討論的茶葉發酵 Fermentation，多是指茶葉的「前發酵」，也是目前世界廣泛用來區分「茶葉分類」的標準。茶葉的「前發酵」需要三個要素同時存在並參與才能成行。

1・茶葉內具有氧化活性的蛋白質成分「多酚氧化酶」。
2・存在於葉肉海綿組織中液胞內的「茶多酚」。
3・為環境中的「氧氣」。

茶葉的發酵過程中，「茶多酚」會因為氧化而逐漸減少，並轉變成多類的「烏龍茶質」、「茶黃質」或「茶紅質」…等茶色茶味物質。其中，多類的烏龍茶質是屬於「部分發酵」烏龍茶的主要風味物質。「茶黃質」帶有鮮味與甜味，在稍重的發酵茶類裡都能以口中的味蕾感受得到它的存在。同時，由「茶黃質」所帶來的鮮爽感與明亮感是高品質紅茶的指標性物質，這應該是立頓紅茶廣告台詞中「金色光圈」想強調的物質吧？！而紅茶裡的「茶紅質」則是帶來酸味的滋味與茶色物質，這也是為什麼我們在品嚐紅茶時，總能察覺到些許酸味、濃郁感存在的原因了。

茶葉發酵是一連串創造出茶色香味的複雜化學變化過程。發酵時，除了「茶多酚」的氧化之外，過程中也會帶動其他物質的一同參與氧化，例如：「茶胺酸」與「類胡蘿蔔素」…等物質，一同形就出茶湯的色香味，也就是我們喝茶時所感受到的整體風味。

葉面上的紅變區域代表茶葉已產生發酵。視覺上的紅變面積越高，茶葉發酵度越高。
照片為阿里山高山烏龍茶。

若不考慮採摘條件、茶種、季節與產地等因素，茶葉會因為製茶時的發酵程度加深而消耗更多的「茶多酚」。因此，味覺感受上，發酵度越高，澀感漸降，甘甜味漸升，茶葉的色香味也漸濃郁清楚。同時「茶胺酸」也參與了發酵氧化過程，轉化出更多的茶香物質，因此，發酵度越高香氣越濃。具苦味的「咖啡因」不參與茶葉發酵，因此，苦味不會因為發酵深淺而有變化。

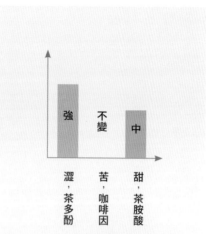

強	不變	中
澀，茶多酚	苦，咖啡因	甜，茶胺酸

茶葉發酵解構圖

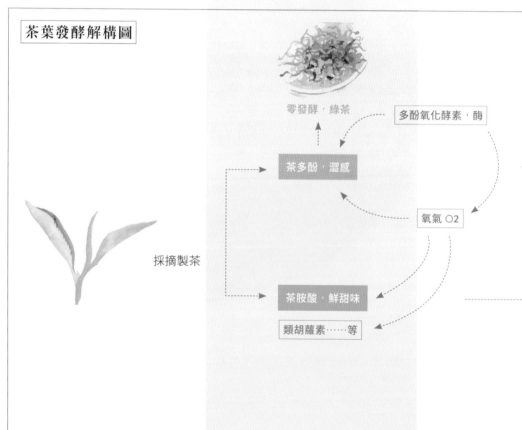

零發酵，綠茶

多酚氧化酵素，酶

茶多酚，澀感

氧氣 O2

採摘製茶

茶胺酸，鮮甜味

類胡蘿素……等

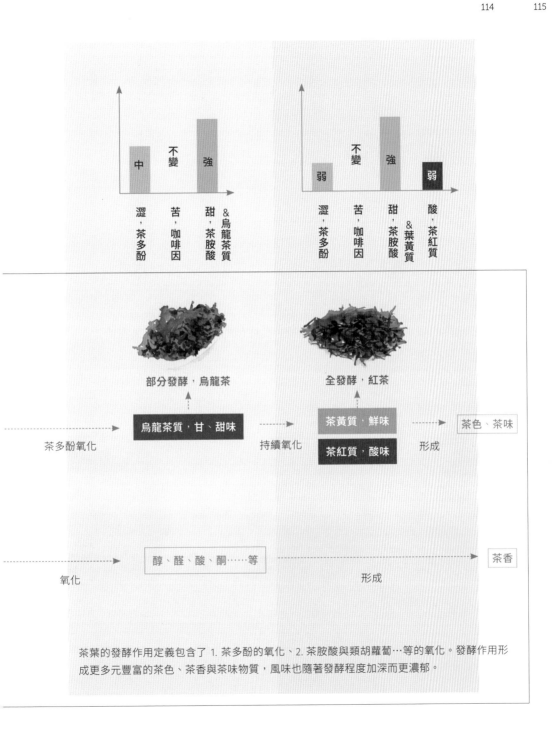

部分發酵，烏龍茶

全發酵，紅茶

烏龍茶質，甘、甜味

茶黃質，鮮味

茶紅質，酸味

茶色、茶味

茶多酚氧化

持續氧化

形成

醇、醛、酸、酮……等

茶香

氧化

形成

茶葉的發酵作用定義包含了 1. 茶多酚的氧化、2. 茶胺酸與類胡蘿蔔…等的氧化。發酵作用形成更多元豐富的茶色、茶香與茶味物質，風味也隨著發酵程度加深而更濃郁。

茶葉發酵與色香味關係。

茶色變化

　　茶葉的發酵作用會導致色香味的全然改變。在茶色部分，你會發現隨著發酵程度的加深，茶葉本身會從全葉翠綠色的零發酵「綠茶」，開始產生部分紅變，成為了部分發酵的「烏龍茶」，然後，紅變的部位面積越大，發酵就越深，一直到全葉轉紅，成為了全發酵的「紅茶」。而茶湯顏色，會從淡黃綠色的綠茶湯色，到淺黃、橙黃、橘紅色的烏龍茶湯色，最後變成亮紅色、深紅色的紅茶顏色。

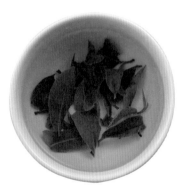

零發酵，綠茶

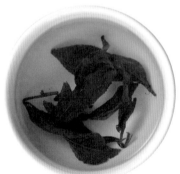

輕發酵度，烏龍茶

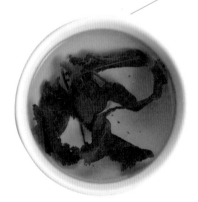

中發酵度，烏龍茶

紅變的面積越大，茶葉的發酵程度就越深，顯現在茶湯的色澤上，就一路從零發酵綠茶的淺黃綠茶湯顏色開始轉變成部分發酵烏龍茶的黃色、黃橙色、橙色、橘紅色，再到全發酵紅茶的亮紅、深紅色茶湯。發酵度越深，茶湯顏色越來越深濃。

重發酵度，烏龍茶　　　　　　重發酵度，烏龍茶　　　　　　全發酵度，紅茶

香氣變化

　　零發酵的綠茶帶有鮮葉原始的新鮮香調「草本調 Green」。然後，隨著發酵作用開始轉變成部分發酵烏龍茶類的清花香類，或熟花香類的「花香調 Floral」香氣與青果類、熟果類香氣的「水果調 Fruity」，到最後完整轉化成紅茶類「漬果調 Fermented」與「香料調 Spicy」的濃郁香調。

茶味變化

　　隨著「茶多酚」的持續氧化發酵，茶葉的三個主體滋味物質「澀、苦、甜」也會隨著一連串化學作用而產生增減變化，另外，「酸味」也會隨著發酵度加深而逐漸加入整體茶風味的行列。分開來看「澀、苦、甜、酸」的滋味表現與茶葉發酵之間的關係，

－澀感

　　「茶多酚」持續氧化，使葉內多酚含量逐漸減少而澀感逐漸減輕。因此，發酵度越高，澀的感受度就越低。發酵度與澀感受呈現反向關係。

－苦味

造成苦味的「咖啡因」是茶葉內最安定的內含物質，也不參與發酵。因此，不因製茶而有明顯的增減，反而與生長環境、大小葉樹種較有關係。

一甜味

「茶胺酸」與「醣類」都是造成茶鮮味與甜味的物質。不過，製茶時的發酵會促使「茶多酚」進一步氧化轉化成具甘甜與鮮甜味的各類「烏龍茶質」與「茶黃質」，以及產生更多的可溶性醣類物質，這些都是能夠有效提升茶甘味甜水的滋味物質。

一酸味

「茶紅質」是製作成稍重發酵度的茶類時會產生的茶色，也是造成酸味的茶聚合物質。適度的酸味能增添品茶時味覺上的活潑感受。

中發酵度，烏龍茶

重發酵度，烏龍茶

輕發酵度，烏龍茶

重發酵度，烏龍茶

花香調
Floral

水果調
Fruity

漬果調
Fermented

零發酵，綠茶

草本調
Green

部分
發酵

香料調
Spicy

全發酵度，紅茶

零發酵

全發酵

茶葉發酵程度與香氣譜

Two Phases
of Tea Processing,
Primary
and Refining.

毛茶與精製茶

經過「毛茶」與「精製茶」兩製茶階段後，才可成為商品茶葉。「毛茶」在產地進行，確立茶葉的「發酵程度」；「精製茶」製程則由茶品牌來掌握「烘焙程度」⋯⋯等茶葉精製工作。

用完整製程
做出風味。

　　咖啡豆需要經過「生豆」與「精製豆」兩階段製程才能成爲消費者手中香濃味美的咖啡。與咖啡豆的製程階段概念相同，茶葉其實也需要經過兩個階段製程，才是消費者在茶館或茶行購買到的商品茶葉，這兩個階段相對應於咖啡豆的兩階段製程就是「毛茶」與「精製茶」階段。

　　「毛茶階段」就是六大茶類裡所述每一茶類的完整製程。「毛茶」在產地採摘製作並由製茶師確立茶葉的類別、發酵程度、茶乾的外型（例如：球形、條形…等）以及茶風味與品質的基礎表現。

　　「精製茶階段」則無需在產地進行，主要是由茶行、茶商或茶品牌來進行。自產地購回毛茶後，茶行、茶商或茶品牌再透過自家的烘焙、窖香、拼配…等「精製茶」工藝，來穩定品質並且創造出具有自己品牌辨識度的風味茶葉。這現象也與咖啡領域相同。

「精製茶」的製茶階段，主要的工作有：

分類 Screening and Grading

　　將收購進來的毛茶進行篩分分級或依照產區、產季、品種、類別與風味表現來進行分類儲存。

挑揀 Picking

　　不論是手採或機採的茶葉，毛茶裡都有可能參雜一些足以影響茶葉品質的物質，例如：老葉、茶梗或其他雜質，這些都需要耐心的一一挑揀出來。

烘焙 Roasting

　　烘焙是創造品牌特色的重要製茶工藝。在西元 1970-1990 台灣經濟快速發展的年代裡,國內喝茶風氣盛行、茶行茶館四處林立,當時具有名氣的茶行多以獨門的「焙火」技術來創造出風味上的差異性以鞏固客群。

　　另外,雖然日本的綠茶也有焙茶(ほうじ茶 hojicha),不過,細究焙火方式與焙火深淺帶來風味感受上差異的茶類仍以部分發酵的烏龍茶為主。

窨香 Scenting

窨（一ㄣˋ），動詞字義為收藏，名詞字義為地下室，在茶葉領域的字義同薰（ㄒㄩㄣ），有「薰香」的意思。窨香的技法是運用乾燥的茶葉容易吸附周圍環境氣味的特性所衍伸出來的茶葉精製技法。我們所熟知的「香片（茉莉花茶）」就是窨花茶的代表，現在更成為世界知名的 Jasmine Tea，甚至後來西方國家還以窨香的概念發展出 Earl Gray Tea 伯爵紅茶…等茶款。

在台灣或中國，茶人為茶葉薰上自然芬芳，來讓喝茶時的心情愉悅也增添品茗時的樂趣。不過，即使茶葉薰上了自然花香來點綴提趣，但品味重點還是在茶滋味的感受上，正所謂「七分茶味，三分花香」。

拼配 Blending

　　茶樹品種、季節、產區，甚至是製茶過程⋯這些因素都會影響最終茶葉所呈現出來的風味與品質，這是品味茶葉變化有趣的地方，但也是追求風味穩定的茶商與茶品牌的困擾。由於，影響茶葉風味與品質的因素實在是太多了，茶商、茶品牌不願意冒著品質起伏過大而導致消費者流失的風險，因此，拼配茶葉的解決方案因應而生。

　　拼配茶葉不只能有效降低茶葉品質的波動，世界上知名的茶葉品牌為了在風味上創造出特殊性與差異性，也都會推出具有自己品牌辨識度的「配方茶」。這些配方茶，可能來自數個不同的產季、產區、樹種甚至是不同精製法的茶葉來進行某種比例的混和調配。如此一來，就能大量且穩定供應屬於品牌特色風味的商品茶葉給全世界的消費者了。

The Roasting Level
of Oolong Tea.

茶葉烘焙

輕微的「茶葉烘焙」輕微能再進一步降低茶乾的含水量，讓茶葉更好保存。稍重程度的烘焙能帶來米香、糖香⋯等特殊的風味。在六大茶類中，就以「烏龍茶」最講究烘焙。

烘焙的
學問。

　　所有的茶類之中，就屬烏龍茶特別講究烘焙。烘焙除了能修飾「毛茶」的風味之外，透過烘焙，還能提升回甘喉韻的喝茶感受。喉韻，就是風味品嚐描述中的「後韻（Aftertaste）」，是茶湯入喉後餘留在口中的味覺感受。在深淺不一的烘焙程度與發酵程度的兩個軸線裡，讓烏龍茶的風味相較於其他茶類多出了許多的變化性與可能性。這也讓擅長製作烏龍茶、愛喝烏龍茶的台灣因此發展出多元且各具特色的地方特色茶。

　　茶葉的烘焙與咖啡相同，探討的都是烘焙溫度與時間的對應關係。只不過相對於咖啡豆，茶葉可接受的烘焙溫度相對較低、烘焙時間相對較長，以及烘焙次數不限。茶葉的烘焙溫度範圍大約落在 70-110℃之間，接近或超過 120℃的高溫烘焙，茶葉會快速劇烈的變化、劣化。

　　茶葉的烘焙時間可以是數個小時，也能反覆數次的焙火與退火。風味表現重如鐵的鐵觀音茶就是來自於反覆數次的焙火與退火，耐心細焙的結果。烘焙溫度越高、時間越長或次數越多，烘焙程度就越深，色香味的改變就越明顯；反之，烘焙溫度低、時間越短，烘焙程度就越淺輕，茶葉的色香味表現上則仍能保有毛茶原本的青春氣息。

　　高溫烘焙會讓茶葉開始產生「梅納（Mailard）」與「焦糖化」兩個化學反應，也造成茶葉風味的明顯改變。「梅納反應」是指烘焙時的高溫造成茶葉內的游離胺基酸（茶胺酸）與蛋白質…等物質形成新的風味與黑色素物質。而，「焦糖化反應」則是指葉內的醣類物質因高溫產生了風味上的改變並轉變成黃褐色物質的變化反應。

茶葉烘焙解構圖

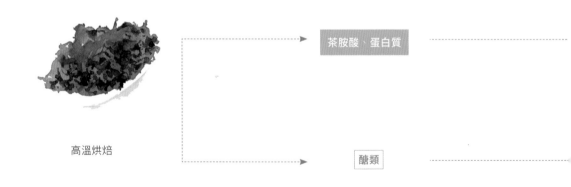

高溫烘焙

茶胺酸、蛋白質

醣類

（茶）（葉）（小）（知）（識）

參與烘焙而改變風味的物質主要是茶胺酸、蛋白質與醣類，咖啡因與茶多酚並不明顯參與。不過有國內研究發現，烘焙雖然會造成咖啡因揮發形成茶乾外的針狀固態物質，但，也可能會因為高溫而再次聚合產生，因此，發現烘焙程度加深，萃取出的咖啡因物質有提高的現象。具甜味的茶胺酸、醣類與咖啡因都會因烘焙而改變，也造成烘焙後的烏龍茶較為甘甜、甜水，苦味稍升但也幫助烏龍茶「回甘」的後韻表現。

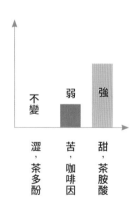

梅納反應

形成 ⟶ 茶的色、香、味

焦糖化反應

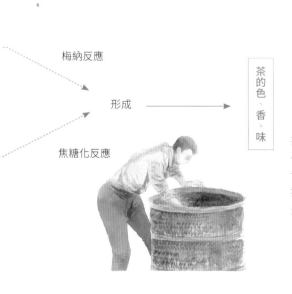

茶葉的烘焙會造成茶葉風味不可逆的現象。也就是說，烘焙一加深，原本的茶葉風味就會開始改變並且不會回復。烘焙時的高溫讓茶葉內含有的蛋白質、茶胺酸與醣類物質產生了色澤、香氣與滋味表現上的不可逆改變。

茶葉烘焙與烏龍茶的
色香味關係。

依照烘焙程度的深淺，可將烏龍茶再區分出輕、中、重三種不同焙火程度，分別就是長輩們所稱的「生茶、半生熟與熟茶」。

輕烘焙「生茶」Light roasting

輕烘焙的主要目的爲再次降低茶乾的水分，讓茶葉更容易保存不易變質。極爲輕微的烘焙讓烏龍茶仍保有「毛茶」的茶乾與茶湯原色以及香氣風味的樣態，如「草本調 Green」、「花香調 Floral」與「果香調 Fruity」的「生茶」本味香調。不過，在剛完成輕烘焙的新茶身上仍能發現些許爆米香般的「堅果調 Nutty」香氣。

因此，「生茶」品飲起來是相對較具青春感與新鮮感的烏龍茶。在台灣特色茶中，高山茶區的「高山烏龍茶」、北部茶區的「文山包種茶」以及桃竹苗茶區的「東方美人茶」就屬於「生茶」範疇的烏龍茶。

中烘焙「半生熟茶」Middle Roasting

中度烘焙的「半生熟茶」已因高溫烘焙而稍稍改變了毛茶原本的風味表現，此時茶湯顏色已經呈現明亮的黃色與淺褐色。嗅覺上能較明顯感受到有如麵茶、烤土司與糖炒栗子般的「堅果調 Nutty」與「甜香調 Sugary」香味。

　　品嚐「半生熟茶」香氣雖然略帶焙火韻味，但茶湯入喉後還是能感受到「毛茶」的青春感隨著後韻而出，是款能同時感受到「青春感」與「醇和感」的烏龍茶類。南投鹿谷的「凍頂烏龍」就屬於「半生熟茶」類的台灣特色烏龍茶。

重烘焙「熟茶」Heavy Roasting

　　重度烘焙的「熟茶」已經將「毛茶」的原始風味作全然的改變。如同咖啡的烘焙一樣，烘焙越深，色澤越深、香氣就越濃郁沉穩。在「熟茶」身上，我們能感受到深度烘焙爲而產生類似牛奶巧克力或黑巧克力般的「巧克力調 Chocolate」香調氣味。有時，我們甚至還會感受到具酸甘感，如烏梅氣味的「漬果調 Fermented」。北部茶區的「木柵鐵觀音」與「石門鐵觀音」就是屬於「熟茶」類範疇的台灣特色茶。

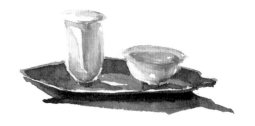

葉底與茶湯顏色的對照

輕烘焙度，
烏龍茶／生茶

中輕度烘焙，
烏龍茶／半生熟

中重度烘焙，
烏龍茶／半生熟

視覺上，茶葉的烘焙程度可以從
茶葉褐色化的程度來觀察。

烘焙度越深，茶湯顏色越來越深
濃。一路從輕烘焙生茶的淺黃茶
湯顏色開始轉變成金黃色、黃褐
色的半生熟茶顏色，再到熟茶的
深褐色。

重烘焙度，
烏龍茶／熟茶

烏龍茶烘焙程度與香氣譜

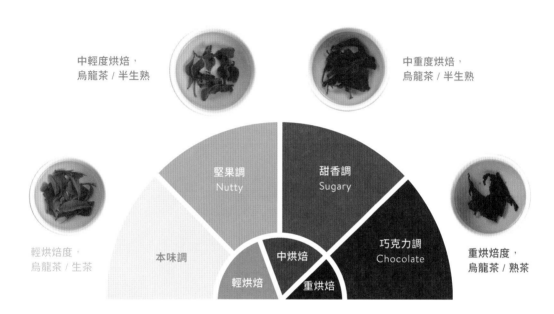

中輕度烘焙，
烏龍茶 / 半生熟

中重度烘焙，
烏龍茶 / 半生熟

輕烘焙度，
烏龍茶 / 生茶

重烘焙度，
烏龍茶 / 熟茶

堅果調
Nutty

甜香調
Sugary

本味調

巧克力調
Chocolate

中烘焙

輕烘焙

重烘焙

TEA NØTES

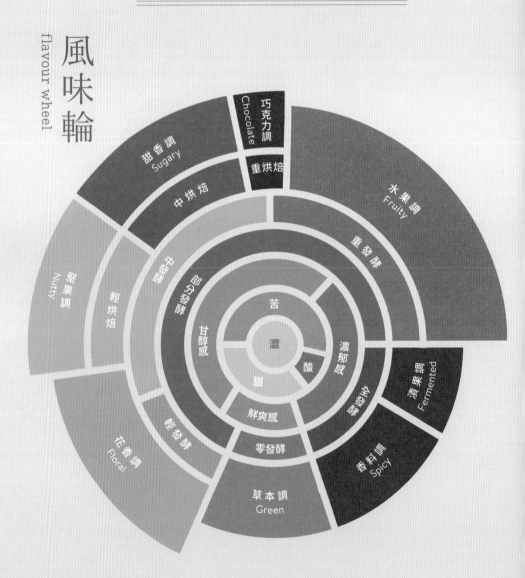

　　透過一連串的製茶工序，能讓茶菁裡原本所蘊含的物質原料進一步轉變出更濃郁豐富、並具層次感的茶湯色香味。製茶時茶葉的「發酵過程」中消耗了存於葉內的茶多酚「澀感」物質，進而生成了具有「甘甜味」的烏龍茶質、「鮮爽味」茶黃質與「酸味」茶紅質…等茶色茶味物質。

　　然而，風味感受上，茶湯帶給味蕾的感受並非是單一的，而是整體的綜合感受。例如：帶有鮮甜味的茶胺酸能減輕咖啡因所帶來的苦味感受；而咖啡因與茶多酚的共同存在會讓茶湯產生清楚茶體感受。

　　因此，當鮮葉原始的澀感＋鮮甜味＋弱苦味綜合起來，便帶來了綠茶「鮮爽感」的喝茶感受。

　　中澀感＋甘甜味＋苦味則綜合出了烏龍茶的「甘醇感」。

　　更細微的弱澀感＋甜味、鮮味＋苦味＋酸味則綜合出了紅茶帶給人「濃郁感」的喝茶感受。

　　香氣上，具「鮮爽感」的綠茶身上能嗅聞到彷彿牧草、蔬菜、海苔般的「草本調 Green」香氣。而，具「甘醇感」的部分發酵烏龍茶類，香氣範圍則涵蓋了「花香調 Floral」、「甜香調 Sugary」與「水果調 Fruity」。「濃郁感」的全發酵紅茶，氣味上則有「水果調 Fruity」、「漬果調 Fermented」與「香料調 Spicy」…等香味。此外，烏龍茶還講究烘焙，依輕、中、重三程度的焙火可再增加因烘焙而產生的「堅果調 Nutty」、「甜香調 Sugary」與「巧克力調 Chocolate」等三種調性氣味。

台灣茶的香氣

台灣特色茶

The Stories
of Taiwan Tea
and Its Aroma.

現代，在台灣幾乎所有行政區裡都能看到茶園、茶樹或是產茶製茶的景象，更別說，喝茶始終是在島上生活的我們每天所熱衷的生活事了。在地理環境上，台灣不僅有種植茶樹的風土優勢，翻開台灣兩三百年的近代史，除了起先的荷蘭據台、鄭氏到清初的台灣對外貿易以鹿皮、樟腦與蔗糖爲主的以物易物時代之外，後來隨著漢人逐漸進入台灣帶來了飲食文化，再加上洋人與日人的參與，你會發現茶葉幾乎全然參與了台灣近代史的發展，並成爲了對外貿易賺取外匯的主力產品。

除此之外，全世界除了中國茶區之外，台灣是極少數能同時產製橫跨三種發酵度茶類的茶葉產區。鍾愛部分發酵烏龍茶的台灣人，爲何也同時生產零發酵的綠茶與全發酵的紅茶？細究台灣各地的特色茶，你不難發現杯子裡的色香味不僅是茶樹、風土與製茶工藝的完整呈現，茶味裡更揉進了台灣的歷史發展軌跡、各地的人文生活與島內的多元族群…等深層文化底蘊。透過一杯茶，讓我們更了解自己，也讓世界更認識台灣。

台灣特色茶分布圖

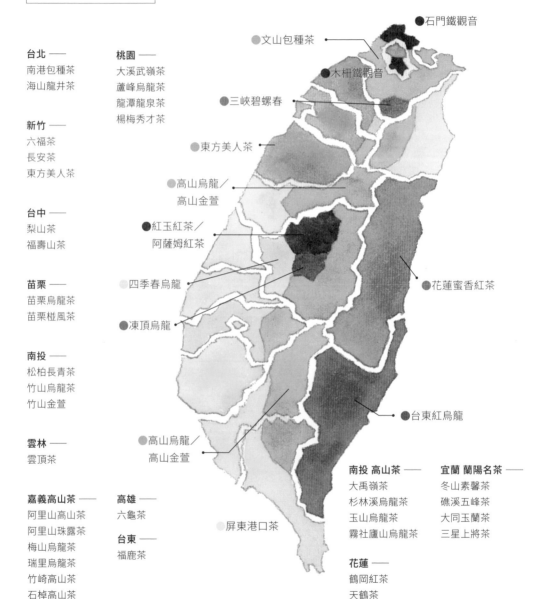

台北 ——
南港包種茶
海山龍井茶

新竹 ——
六福茶
長安茶
東方美人茶

台中 ——
梨山茶
福壽山茶

苗栗 ——
苗栗烏龍茶
苗栗椪風茶

南投 ——
松柏長青茶
竹山烏龍茶
竹山金萱

雲林 ——
雲頂茶

嘉義 高山茶 ——
阿里山高山茶
阿里山珠露茶
梅山烏龍茶
瑞里烏龍茶
竹崎高山茶
石棹高山茶

桃園 ——
大溪武嶺茶
蘆峰烏龍茶
龍潭龍泉茶
楊梅秀才茶

高雄 ——
六龜茶

台東 ——
福鹿茶

● 石門鐵觀音
● 文山包種茶
● 木柵鐵觀音
● 三峽碧螺春
● 東方美人茶
● 高山烏龍／高山金萱
● 紅玉紅茶／阿薩姆紅茶
● 四季春烏龍
● 凍頂烏龍
● 花蓮蜜香紅茶
● 台東紅烏龍
● 高山烏龍／高山金萱
● 屏東港口茶

南投 高山茶 ——
大禹嶺茶
杉林溪烏龍茶
玉山烏龍茶
霧社廬山烏龍茶

宜蘭 蘭陽名茶 ——
冬山素馨茶
礁溪五峰茶
大同玉蘭茶
三星上將茶

花蓮 ——
鶴岡紅茶
天鶴茶

台灣茶葉產量分布圖

根據行政院農業委員會農糧署2017年統計，台灣茶樹種植面積為11.765公頃，全年茶葉總產量為13,443公噸，其中以南投與嘉義兩茶區產量最高，共佔年總產量的78%以上。

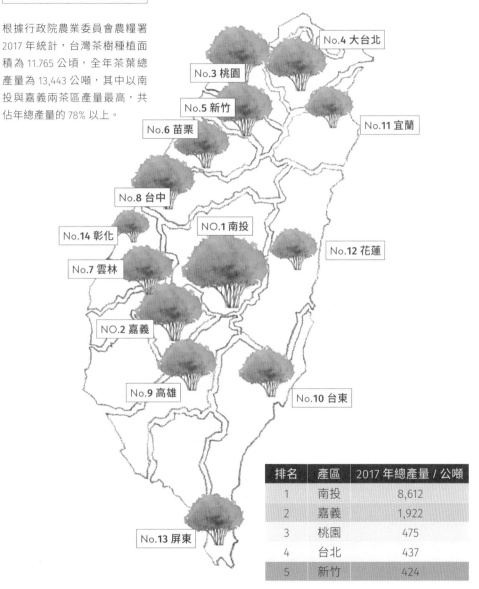

No.4 大台北
No.3 桃園
No.5 新竹
No.11 宜蘭
No.6 苗栗
No.8 台中
No.14 彰化
NO.1 南投
No.12 花蓮
No.7 雲林
NO.2 嘉義
No.9 高雄
No.10 台東
No.13 屏東

排名	產區	2017 年總產量 / 公噸
1	南投	8,612
2	嘉義	1,922
3	桃園	475
4	台北	437
5	新竹	424

綠茶類 ————————
Green Tea, non-fermented tea

三峽碧螺春
Sanxia Bi Luo Chun

● 樹種｜青心柑仔
● 產季｜春、冬
● 產地｜新北三峽茶區
● 採摘部位｜嫩摘，一心一葉 - 二葉
● 製法特徵｜條形／零發酵綠茶類

　　「三峽碧螺春」是以嫩摘「青心柑仔」炒菁後所揉製而成的零發酵綠茶，是代表新北市三峽茶區的地方特色茶，也是台灣唯一的綠茶類特色茶。茶乾外觀呈捲曲條形，色澤翠綠黝黑並參有白毫。

　　沒人說得準「青心柑仔」這全台只在三峽茶區出現的茶樹品種是從何時種植於此、從何處而來。不過，自從第二次鴉片戰爭清朝開放「淡水」為通商口岸，吸引了許多外商到「淡水」設立洋行的時候開始，從淡水河口沿岸，一直到上游三峽地區的山坡地多種植茶樹製茶，也開啓了三峽茶區的製茶歷史。當時，英國商人 John Dodd 就在大稻埕成立了「寶順洋行」，將台灣製作的烏龍茶以『Formosa Oolong』為品牌，行銷海外。

　　到了日治時期，那是個台灣出口紅茶的茶葉外銷時代，三峽茶區便開始製作起紅茶。後來，西元 1945 年台灣光復後，從中國華中、華北來台的軍民慣喝綠茶，於是，三峽茶區便又承接起了這獨門的生意，開始生產炒菁綠茶，同時也兼製一些包種茶。起初，三峽茶區所生產的綠茶名為「海山綠茶」，那是因為在日治時期三峽與鶯歌、樹林、板橋與土城一帶，通稱為「海山郡」。後來，由於三峽生產的綠茶香氣濃郁高揚、滋味鮮爽甘甜，讓飲者聯想起「嚇煞人香」的中國經典綠茶「碧螺春」，因而得名「三峽碧螺春」。

　　水色清淡淨透的「三峽碧螺春」綠茶，主要以春冬茶菁嫩摘炒製而成。風味上，因著重採用春冬兩季茶菁，因此，茶湯有充足的鮮甜味感受，加上適度的「茶多酚」與「咖啡因」…等茶味物質，構築出綠茶特有的鮮爽感。香氣上，「三峽碧螺春」有著獨特且容易辨識的綠豆仁香氣以及「草本調 Green」的海苔、牧草與甘蔗…等香氣。

花香型烏龍茶類
Oolong Tea, light-fermented and light-roasted tea

文山包種
Wenshan Pou Chong Tea

- ●樹種｜青心烏龍
- ●產季｜春、冬
- ●產地｜坪林、石碇、木柵、深坑、南港…等茶區
- ●採摘部位｜成熟摘，一心二葉 - 三葉、開面葉
- ●製法特徵｜條形／輕發酵烏龍茶類／微烘焙（生茶）

　　「文山包種茶」是一款以「青心烏龍」爲主要茶菁原料，所摘製成輕發酵、花香型的部分發酵烏龍茶，是代表新北市文山茶區的特色茶款。茶乾外觀呈條形，色澤翠綠黝黑。

　　文山茶區的範圍廣泛，含括了台北市與新北市的數個茶區，如：台北市的木柵與南港以及新北市的新店、坪林、深坑、石碇、汐止…等茶區。現代則以坪林茶區所生產的「文山包種茶」最爲人所知。

　　「北包種、南凍頂」是民國 60、70 年代台灣「一生一熟、一北一南」的烏龍茶代表。「北包種」指的是坪林茶區所產製、具有清花香氣的清香

型包種茶;而「南凍頂」則是指南投凍頂山茶區所產製、強調焙火的熟香型烏龍茶。

　　關於「文山包種茶」,雖然現代我們比較熟悉的產地在坪林、石碇茶區,不過,最早在清朝光緒年間,南港茶區才是清香型包種茶的發源地與主要產區,當時的茶師就強調以「青心烏龍」品種作爲製成包種茶的主要原料,並以兩張白色四方的棉紙將包種茶折裝成四方形包裝並蓋上茶名與店章,便成了包種茶的名稱由來。包「種」所指的就是「青心烏龍」茶種。

　　茶湯風味上,「文山包種茶」茶湯清透黃綠、滋味甘甜、口感細柔。主調香氣爲國蘭、梔子…等「花香調 Floral」香氣,細聞還能從花香調裡嗅聞到彷若蛋白霜般的「甜香調 Sugary」氣味以及甘蔗與小黃瓜般香氣的「草本調 Green」。

花香型烏龍茶類
Oolong Tea, light-fermented and light-roasted tea

高山烏龍
High-Mountain Oolong Tea

- ●樹種｜青心烏龍
- ●產季｜春、秋、冬
- ●產地｜嘉義阿里山、台中梨山、
 南投大禹嶺及杉林溪…等海拔 1,000 公尺以上的茶區
- ●採摘部位｜成熟摘，一心二葉 - 三葉、開面葉
- ●製法特徵｜球形 / 輕發酵烏龍茶類 / 輕烘焙（生茶）

「高山烏龍茶」這款茶講究茶區的海拔高度，是採摘「青心烏龍」的成熟茶菁所揉製而成，屬於輕發酵、花香型的部分發酵烏龍茶。茶乾外觀呈球形，色澤翠綠黝黑。

因為茶樹的生長特性及對環境的要求，相較於低緯度的植茶國家動輒就需要將茶樹種植在海拔 2-3000 公尺地區，台灣地理位置有北回歸線穿過，所處的緯度相對較高，海拔 1,000 公尺以上的高山茶區就具有涼冷、日夜溫差大的風土差異性，所生產出來的茶葉滋味內涵，與低海拔產製的茶葉有著相當的差異。因此，在台灣，海拔 1,000 公尺以上的茶區所產製的茶葉都可稱為「高山茶」。

　　環境的平均溫度較平地茶區低 5-6℃以上的高山茶區，加上午後因地形所造成的雲霧遮陰，促使茶葉蘊含豐富的茶胺酸與果膠質…等醣類物質，造就了「高山茶」甘甜、香稠、滑順、不苦澀的喝茶感受，讓饕客陶醉迷戀不已。光復後的數十年，隨著台灣的經濟起飛，人民的收入提升，茶葉不再強調以外銷為主，島內的消費者開始有福氣可以品嚐到這得天獨厚的風土所醞釀出的清香好茶。「高山烏龍茶」就是在經濟起飛的那個時代崛起的，同時也展開了家家戶戶有茶盤茶壺泡茶的興盛喝茶風潮。

　　屬於輕發酵、花香型的「高山烏龍茶」水色黃綠透亮。風味上，有高山茶的鮮滑香稠與尾韻甘醇的口感特徵。香氣上，以優雅細緻的國蘭花香「花香調 Floral」為主調，細聞並能察覺到如甘蔗般的「草本調 Green」、清甜蛋白霜的「甜香調 Sugary」氣味或近似青蘋果的「果香調 Fruity」香氣。另外，烏龍茶講究烘焙，因此，還能從剛輕焙精製完成的高山烏龍身上嗅聞到如同瓜子般的「堅果調 Nutty」氣味。

花香型烏龍茶類————————————
Oolong Tea, light-fermented and light-roasted tea

高山金萱
Jin Xuan Oolong Tea

- 樹種｜台茶 12 號
- 產季｜春、秋、冬
- 產地｜嘉義阿里山、台中梨山、南投大禹嶺
　　　　及杉林溪…等海拔 1,000 公尺以上的茶區
- 採摘部位｜成熟摘，一心二葉 - 三葉、開面葉
- 製法特徵｜球形 / 輕發酵烏龍茶類 / 輕烘焙（生茶）

　　「高山金萱」也是款講究茶區的海拔高度並以採摘「台茶 12 號 / 金萱」茶樹的成熟茶菁所揉製而成，屬於輕發酵、花香型的部分發酵烏龍茶。茶乾外觀呈球形，色澤翠綠黝黑。

　　因為適應環境力強、產量豐盛、茶葉品質優異，加上揉製成各類茶的適製性又高，讓「台茶 12 號」成為目前台灣官方所推出的 23 個茶種中最受歡迎的一款，也是全台種植面積第二大的茶樹品種。由於，受到生產者與消費者的共同喜愛，台灣北中南東各個特色茶區裡都容易看到金萱茶樹的身影並適製成該地特色茶，增加了消費者到產地購茶的另一個選擇。

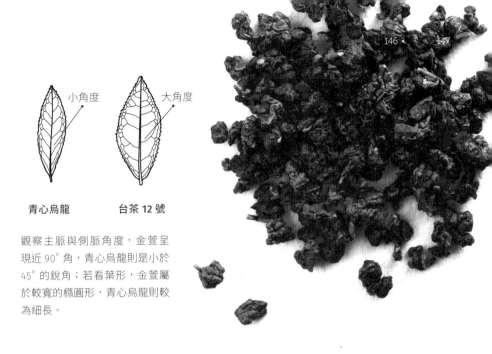

小角度　　　　　大角度

青心烏龍　　　台茶 12 號

觀察主脈與側脈角度，金萱呈
現近 90°角，青心烏龍則是小於
45°的銳角；若看葉形，金萱屬
於較寬的橢圓形，青心烏龍則較
為細長。

　　在高山茶區裡，主要以產製「高山烏龍」為大宗，但為了分散產季時人力需求的過度集中，因此，高山茶區的茶農多會選擇同時種植屬於「中生種」且質量均優的金萱茶樹，以錯開屬於「晚生種」的青心烏龍製期。由於「高山烏龍」與「高山金萱」的產地相同、製作發酵度相似、茶乾外形相近，若加上產季也相同，要如何依靠嗅覺、味覺與視覺來辨別出「青心烏龍」與「台茶 12 號」，變成了嗜茶饕客或茶商上山購茶的重要技能。

　　嗅覺與味覺需要不斷的練習留意才能逐漸變得敏銳、有感覺，但初學者別氣餒，不妨先試著以嗅覺味覺來細察，記下自己感受到的風味差異，然後再依靠葉底（也就是浸泡後的濕潤茶葉）的主側脈間的角度與葉形輪廓與鋸齒大小疏密來幫助辨別。

　　「高山金萱」水色黃綠透亮，滋味鮮柔細甜、滑潤甘醇。香氣上，有特殊的品種香氣的「奶香」與桂花、橙花…等花香的「花香調 Floral」以及甘蔗般的「草本調 Green」，若經稍微輕烘焙就能再嗅聞到彷彿有牛奶糖香氣的「甜香調 Sugary」香氣。

花香型烏龍茶類————————————
Oolong Tea, light-fermented and light-roasted tea

翠玉烏龍
Cui Yu Oolong Tea / Green Jade Oolong Tea

● 樹種｜台茶 13 號
● 產季｜春、秋、冬
● 產地｜宜蘭茶區、坪林茶區、南投茶區…等或其他茶區
● 採摘部位｜成熟摘，一心二葉 - 三葉、開面葉
● 製法特徵｜球形／輕發酵烏龍茶類／輕烘焙（生茶）

　　「翠玉烏龍」是一款採摘「台茶 13 號／翠玉」茶樹的成熟茶菁所揉製而成，屬於輕發酵、花香型的部分發酵烏龍茶。茶乾外觀呈球形、墨綠色。

　　與「台茶 12 號」同於西元 1981 年命名發表的「台茶 13 號／翠玉」，也具備適應環境能力強、產量豐盛與製茶風味品質佳…等的品種優勢，因此也受到各地茶區喜愛。目前主要種植於台灣的各中低海拔茶區並製作成各式類的茶款，其中以輕發酵的「翠玉烏龍」爲最大宗。

　　輕發酵度的「翠玉烏龍」有清透的淺黃色茶湯，高揚的香氣氤氳著野薑花、桂花、梔子…等濃香型「花香調 Floral」香氣，深受喜歡濃郁花香的烏龍茶飲者喜愛。

 花香型烏龍茶類————————
Oolong Tea, light-fermented and light-roasted tea

四季春烏龍
Si Ji Chun Oolong Tea /
Four Season Oolong Tea

- 樹種｜四季春
- 產季｜春、夏、秋、冬四季，甚至一年 5-6 次採摘
- 產地｜南投松柏嶺茶區
- 採摘部位｜成熟摘，一心二葉 - 三葉、開面葉
- 製法特徵｜球形 / 輕發酵烏龍茶類 / 輕烘焙（生茶）

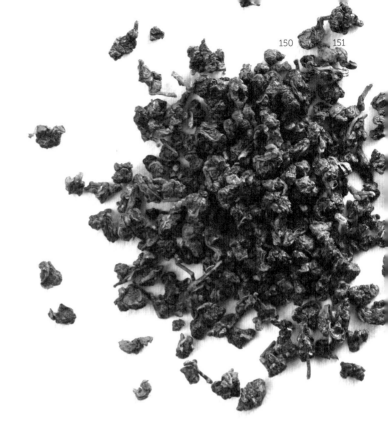

　　「四季春烏龍」是採摘「四季春」茶樹的成熟茶菁所揉製而成，屬於輕發酵、花香型的部分發酵烏龍茶。茶乾外觀球形、色澤墨綠黃綠色。

　　四季春茶樹因生長速度快、產量豐盛，主要種植在全國單一茶區產量冠軍的南投松柏嶺茶區，一年最多可採摘產製 5-6 次茶。因為機械採摘，毛茶製作完成後，茶乾會再進行機器「挑枝」的精製工序並加以烘焙，因此，相較於手採茶，「四季春烏龍」的球形外觀上顯得體積較小。

　　「四季春烏龍」茶湯清透明亮、黃中帶綠，滋味甘甜。香氣秀氣濃郁，有梔子花、雞蛋花…等「花香調 Floral」香氣，也有近似小玉西瓜的「果香調 Fruity」香氣。

熟香型烏龍茶類————————————
Oolong Tea, partial-fermented and middle-roasted tea

港口茶
Gangkou Tea

● 樹種｜蒔茶，自然繁衍
● 產季｜春、冬
● 產地｜屏東港口茶區
● 採摘部位｜成熟摘，一心二葉 - 三葉、開面葉
● 製法特徵｜球形 / 部分發酵烏龍茶類 / 中烘焙（半生熟）

「港口茶」不講究單一茶樹品種，是以「蒔茶」茶菁摘製而成的部分發酵烏龍茶，為代表屏東港口茶區的特色茶款。茶乾外觀呈球形，色澤霧白淡褐綠色。

談起港口茶的歷史，據說是清光緒年間時任恆春的縣令喜歡喝茶，於是命福建茶農從武夷山取來茶苗，種植在港口村的山坡上，因而命為「港口茶」。

「茶樹品種」一直都是各茶區強調風味特色的重要關鍵，這樣的邏輯不只在台灣，放諸世界皆準。只不過，這樣的邏輯卻不適用在屏東恆春的港

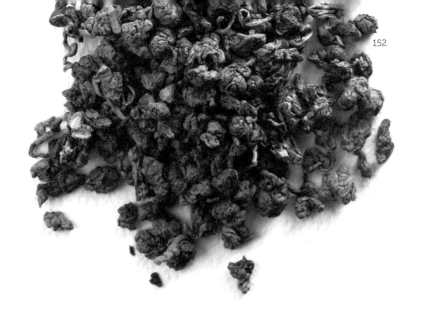

口茶區。因爲茶園臨海，常有海風與強勁的落山風吹拂，若以扦插法來無性繁殖茶樹，茶樹會因爲缺乏主根導致根系的抓地力不夠，容易被強勁的山風連根拔起，不易存活。

　　因此，港口茶區不強調品種，而是讓茶樹以樹籽的有性繁殖方式來繁衍出根系較強的子代茶樹，製成的茶稱爲「蒔茶」，「港口茶」就是台灣蒔茶的代表。海拔高度僅約 100 公尺的港口茶區終年炎熱、四季如夏，雖然這樣的風土條件無法與午後雲霧冷涼的高山茶區環境相比，卻也因此造就了「港口茶」獨有的濃厚、有勁道的茶感。

　　烘焙程度上「港口茶」屬於半生熟茶，橙黃色茶湯有著雄渾甘苦的烏龍茶「甘醇感」與深厚茶韻。香氣上有綠茶的甘草、仙草乾…等「香料調 Spicy」香氣，以及因烘焙所帶來的糖炒栗子、烤地瓜般的「堅果調 Nutty」香氣。

註：「港口茶」現今製程上有「浪菁」工序，因此，應屬於部分發酵的烏龍茶類。

熟香型烏龍茶類————————————————
Oolong Tea, partial-fermented and middle-roasted tea

凍頂烏龍
Tungtin Oolong Tea

- ●樹種｜青心烏龍、金萱
- ●產季｜春、秋、冬
- ●產地｜南投凍頂、鹿谷茶區
- ●採摘部位｜成熟摘，一心二葉 - 三葉、開面葉
- ●製法特徵｜球形 / 輕 - 中發酵烏龍茶類 / 中焙火（半生熟）

「凍頂烏龍茶」以「青心烏龍」品種為主所摘製，屬於輕至中發酵、強調焙火的部分發酵烏龍茶，是代表南投凍頂茶區的特色茶款。茶乾外觀呈球形、色澤墨綠淺褐。

西元 1980 年代，那是個台灣街頭巷尾茶藝館林立、喝茶風氣強盛的年代，也正是熟香型「凍頂烏龍茶」剛流行沒多久，而清香型「高山烏龍茶」正準備崛起的年代。在高山茶尚未興盛之前，海拔 800 公尺的凍頂山已經是當時的高山茶了，從山名就能推想，凍頂山上氣溫低、深夜清晨有凍寒感，因此稱「凍頂」。長輩打趣的說，山頂有「凍頂」，山腰當然就

叫「凍腰（台語）」、海拔高度再低一點就叫「凍咖（台語）」，若硬是要再區分出一階，那就叫「凍咖阿（台語）」，十分有趣。這可能不只是玩笑話，因為同座山產區相同但不同海拔高度所產的茶葉，當時的茶價應該會有所差異。

早期，「凍頂烏龍」的毛茶製程要求開面葉的成熟採摘與中度發酵的製程，尚未經過焙火精製的「凍頂烏龍」毛茶水色相較於清香型烏龍茶的茶湯顯得黃橙，若加上焙火精製，茶湯會更顯得橙紅，接近琥珀色，因此，時稱為「紅水烏龍」。現代「凍頂烏龍」的發酵度則相對顯得稍輕，不過仍然強調焙火精製過程所帶來的風味特色。

「凍頂烏龍茶」茶湯清透黃褐。滋味口感上，具有因中度發酵與烘焙、炭焙製程帶來安穩的烏龍茶「甘醇感」與豐沛深厚的回甘後韻。香氣上有屬於「堅果調 Nutty」般的核桃、麵茶、麥香、糖炒栗子、爆米花…等香氣，以及「甜香調 Sugary」麥芽糖般的香氣。

熟香型烏龍茶類
Oolong Tea, partial-fermented and heavy-roasted tea

鐵觀音茶
Ti Kaun Yin Tea / Iron Goddess Tea

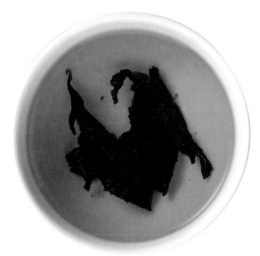

- ●樹種｜鐵觀音、硬枝紅心，或其他樹種
- ●產季｜春、冬
- ●產地｜台北木柵文山茶區、新北石門茶區或其他茶區
- ●採摘部位｜成熟摘，一心二葉-三葉、開面葉
- ●製法特徵｜球形／中發酵烏龍茶類／重焙火（熟茶）

　「鐵觀音茶」以「製法名」命名並於製程強調中至高發酵度與深度焙火的部分發酵烏龍茶。茶乾外觀呈球形，色澤油亮且褐紅烏黑。

　「鐵觀音」也是茶樹名。不過，由於「鐵觀音茶」能以製法作為定義，因此，採摘任何品種茶樹的茶菁以「鐵觀音茶」製法所製成的中發酵、重烘焙（炭焙）烏龍茶都可稱為「鐵觀音茶」。於是，為了區別出品種的特殊性，台灣鐵觀音茶的發源地「木柵茶區」就特別將採收「鐵觀音」茶樹的成熟茶菁並以「鐵觀音製法」所製作的鐵觀音茶，稱為「正欉鐵觀音」，來區別其他地區以其他樹種所製成的鐵觀音茶。

　　另外，台灣最北的茶區「石門茶區」，在日治時期曾設置大型製茶廠以產製「阿里磅紅茶」外銷。「阿里磅」是平埔族語，形容石門茶區靠海的山地地形樣貌。光復後的台灣，產茶方針由原本的紅茶外銷轉向島內消費的烏龍茶，於是原本生產紅茶的「石門茶區」逐漸式微沒落，大型紅茶製茶廠紛紛關門。

　　為了適應國內愛喝烏龍茶的消費者，又因茶園臨海、海拔較低，不利於製作清香型烏龍茶，因此，當地以原本茶園栽種的「硬枝紅心」與「金萱」茶樹的成熟茶菁也學習熟香型烏龍茶「鐵觀音」的製法，再利用當地因鄰近核能發電廠的電價補貼優惠，進行電焙與炭焙交替使用的烘焙製作成該茶區特色茶「石門鐵觀音」。

　　琥珀橙橘色的「鐵觀音茶」茶湯，有深度烘焙熟茶的沉穩甘甜與回甘喉韻。香氣上有因烘焙而產生糖炒栗子般的「堅果香調 Nutty」、焦糖般的「甜香調 Sugary」，以及黑巧克力般酸熟「巧克力調 Chocolate」的熟火氣味，也有因揉焙製法形成的如同龍眼乾、烏梅…般的「漬果調 Fermented」氣味。

果香型烏龍茶類————
Oolong Tea, heavy-fermented tea

白毫烏龍 別名｜東方美人茶／椪風茶／五色茶／香檳烏龍

Pekoe Oolong / Oriental Beauty Oolong

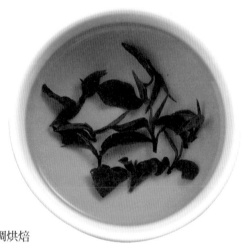

- ●樹種｜青心大冇、金萱、青心烏龍、
 白毛猴或其他茶樹種
- ●產季｜夏、秋
- ●產地｜新竹、苗栗、桃園、坪林…等茶區
- ●採摘部位｜嫩摘，一心一葉至二葉
- ●製法特徵｜條形／重發酵烏龍茶類／不強調烘焙

「白毫烏龍」又稱「東方美人茶」是一款要求採摘「著涎」茶菁並以高發酵度烏龍茶製法的重發酵、果香型的部分發酵烏龍茶。茶乾外觀呈芽形、條形與芽葉狀，五色相間。

「白毫烏龍」是茶款名稱也是製法名。因此，台灣各地茶區若遵循相同的採菁條件與製法所製成的茶葉都可稱作為「白毫烏龍」。典型的「白毫烏龍」茶乾，有「白、綠、黃、褐、紅」五種顏色參雜其中，因此，「白毫烏龍」又稱「五色茶」。

相傳一百多年前，新竹苗栗一帶的客家茶農以賣相不佳的著涎茶菁製作

成條形烏龍茶北上賣茶，原本不被看好的茶葉卻意外受到洋人的喜愛，賣到出奇的好價錢，家鄉的人覺得吹牛，因此，又稱為「椪風茶」。後來，據說英國女王喝到了茶之後，極為喜愛，於是賦予它一個神祕又美麗的名字－「東方美人 Oriental」。「白毫烏龍」的發生若不是因為客家人的「惜物精神」，勤儉地將因小綠葉蟬咬食後，長不大的茶芽以及變得彎曲、黃綠不均外觀不佳的茶葉摘下來製茶，台灣或許就不會有這麼一款讓西方世界甚至連英國王妃都驚豔的特色茶了。

另外，若以未經著涎的茶菁但仍以重度發酵製法所製成的條形烏龍茶，也有個有趣的名字，叫「番庄烏龍」。西元 1869 年，台灣以「Formosa Oolong」為名，將茶葉出口到美國紐約，這是台茶史上的第一次外銷紀錄。當時所稱的「烏龍茶」應該就是未經小綠葉蟬著涎的「番庄烏龍」，有個說詞，「番」指的就是洋人。

橙紅透亮的「東方美人茶」茶湯，滋味有著甘醇與些許弱果酸味而致的圓潤豐腴烏龍茶感。香氣表現上，有迷人秀氣「甜香調 Sugary」的蜂蜜香氣，也有因重發酵製法所形成的如荔枝、紅心芭樂、百香果…等「水果調 Fruity」，以及酒釀般的「漬果調 Fermented」香氣。

果香型烏龍茶類————————
Oolong Tea, heavy-fermented tea

台東紅烏龍
Taitung Red Oolong

● 樹種｜大葉烏龍、金萱、青心烏龍
● 產季｜夏、秋
● 產地｜台東鹿野茶區
● 採摘部位｜成熟摘，一心二葉 - 三葉、開面葉
● 製法特徵｜球形 / 重發酵烏龍茶類 / 中焙火

　「台東紅烏龍」的風味兼具了烏龍茶與紅茶風味特性，屬於重發酵、果香型的部分發酵烏龍茶，是代表台東茶區的台灣新興特色茶款。茶乾外觀呈球形，色澤黝黑褐紅。

　進入台東茶區，前往鹿野高台的山路上，稍稍留意就能發現路旁的樹欉裡種植了頗有年份並且長得細高的喬木型阿薩姆茶樹，由此可知，台東鹿野茶區對於製作全發酵紅茶其實並不陌生，這也許是「台東紅烏龍」的製程裡，同時借鏡紅茶的發酵方法，並且保有烏龍茶浪菁與殺菁製程的原因之一。

　　不過，若思考台東茶區緯度較低且中低海拔的地理條件，而導致出氣候炎熱的風土特性，因此，無論是在茶菁的條件或者是製茶時的環境高溫，「台東紅烏龍」的製法研發似乎是十分合理的。因為，夏秋兩季的炎熱氣候除了會造就出富含「茶多酚」的茶菁，提供了茶葉發酵時所需的充足原料之外，同時溫熱的氣溫也有助於製茶時茶菁的發酵進行。

　　「台東紅烏龍」是台灣特色茶中發酵度最高的烏龍茶，茶湯接近紅茶的明亮橘紅水色。風味裡能同時感受到紅茶的「濃郁感」與烏龍茶的「甘醇感」。香氣上，有紅心芭樂、釋迦…等熟果「水果調 Fruity」香氣，也有因烘焙而產生如同牛奶巧克力般氣味的「巧克力調 Chocolate」香氣及龍眼乾般的「漬果調 Fermented」香氣。

紅茶類 ————————————
Black tea, completely-fermented tea

花蓮蜜香紅茶
Hualien Mi Xiang Black Tea

- 樹種｜大葉烏龍、金萱
- 產季｜夏、秋
- 產地｜花蓮瑞穗
- 採摘部位｜嫩摘，一心一葉 - 二葉
- 製法特徵｜條形 / 全發酵 / 無或輕烘焙

　　「花蓮蜜香紅茶」以「大葉烏龍」品種為主，需採摘「著涎」茶菁所製作成的全發酵紅茶，是代表花蓮茶區的特色茶款。茶乾外觀呈捲曲條形，色澤油亮黑色並略帶白毫。

　　「花蓮蜜香紅茶」是由地方茶農研製並發展成為代表台灣後山花蓮茶區的地方特色茶。不過，因取名為「蜜香」紅茶，所以，若台灣其他茶區也能以相同的茶菁條件製作成紅茶都能以「蜜香紅茶」相稱，這也就是在各地茶區都能看到蜜香紅茶身影的原因了。

　　「無毒的生態環境」、「明確的市場區隔」與「靈巧的製茶應變」讓花蓮

瑞穗茶區能發展出如同「東方美人茶」般蜂蜜香氣的紅茶。由於瑞穗農業
區的農會魏總幹事長年大力推動無毒友善農業區，保留了後山縱谷的自然生
態，也因此，讓種植於當地的大葉烏龍茶園有了被小綠葉蟬著涎而產生蜜香
茶的可能。

　　決定將蜜香茶製作成紅茶的發明者是高肇勳先生與粘阿端女士。原本在高
山茶區製作清香型烏龍茶的高先生與在地人粘大姊思考，瑞穗茶區海拔較
低，若製作成清香型烏龍茶恐怕無法與高山茶區競爭，但彷若再以經著涎後
的茶菁製作成稍高發酵度的東方美人茶，那麼也只能成為桃竹苗茶區的影
子。於是兩人決定採集經著涎並含有豐富茶多酚的茶菁，再利用花東縱谷夏
秋兩季溫熱的氣候來幫助茶葉發酵，研發出獨樹一格的地方特色茶「花蓮蜜
香紅茶」。

　　「花蓮蜜香紅茶」透亮的橙紅色茶湯裡，有蜂蜜般的「甜香調 Sugary」
氣味以及桃子、荔枝、楊桃、釋迦般的「水果調 Fruity」香調。另外，當茶
園生態達到平衡時，小綠葉蟬的數量被大自然的食物鏈維持住，導致茶菁的
著涎程度不高，因此，便將製作好的條形紅茶再進一步烘焙出如同烤地瓜般
的蜜糖、蔗糖香味的「甜香調 Sugary」風味。

紅茶類 ————————————
Black tea, completely-fermented tea

阿薩姆紅茶
Assam Black Tea

- ●樹種｜台茶 8 號或日治時期自
 印度阿薩姆省引進茶籽實生苗茶樹
- ●產季｜夏、秋
- ●產地｜南投日月潭、台東或其他各的茶區
- ●採摘部位｜嫩摘，一心一葉 - 二葉
- ●製法特徵｜條形 / 全發酵

　　「阿薩姆紅茶」的茶菁原料有二，一種是使用「台茶 8 號」，另一種是以日治時期自印度阿薩姆省引進大葉種 Assam 茶籽種植於地方的實生苗茶樹所摘製的全發酵紅茶。茶乾外觀呈粗條形，色澤油亮紅黑。

　　談到台灣紅茶，就必須先從「台灣紅茶的故鄉」南投魚池鄉日月潭談起。日治時期，台灣的茶葉生產專注在紅茶的製造與外銷上。但不只製造外銷，那個時期，日人的紅茶事業也同時包括培育出適合台灣風土並且能製作出世界級優質紅茶的茶樹品種。

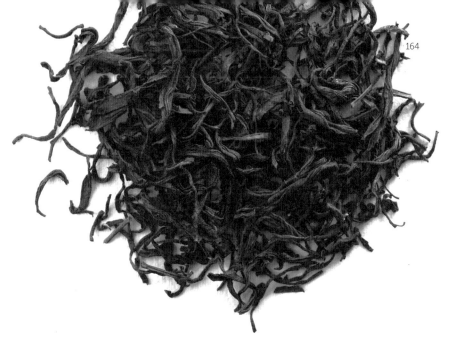

　　於是，在西元 1923 年自印度阿薩姆省引進一批茶籽到台灣各地與日本試種。當時引進的茶籽，有一部分送到北台灣的平鎮茶業試驗支所與林口庄茶業傳習所試種，一部分種植於台灣中南部地區的魚池庄蓮華池藥用植物試驗地，另外，還有一部分則送到日本九州本土進行試種。最後，這四個試種地僅魚池庄試種成功，而且其中 Jaipuri、Manipuri、Kyang 等 Assam 大葉種品系適應良好。因此，之後便在魚池庄蓮華池周邊海拔約 600-800 公尺高的山坡廣植茶樹並製成紅茶。

　　當時製作的紅茶品質優異，風味有別於台灣傳統的紅茶風味，更在英國倫敦參加評鑑時廣受好評。後來，西元 1936 年便在日月潭正式成立「魚池紅茶試驗支所」，全力來發展臺灣紅茶事業，而當時的「魚池紅茶試驗支所」就是現在「茶業改良場 魚池分場」的前身。

　　「阿薩姆紅茶」饒富光澤的深紅茶湯，茶體除了有大葉種紅茶的「濃郁感」本質感受之外，還有絕佳的明亮感與收斂性。香氣上也有典型柑橘類水果氣味的「水果調 Fruity」香氣。

紅茶類 ─────────
Black tea, completely-fermented tea

紅玉紅茶
Ruby Black Tea

● 樹種｜台茶 18 號
● 產季｜夏、秋
● 產地｜南投日月潭與名間、花蓮瑞穗或其他各的茶區
● 採摘部位｜嫩摘，一心一葉 - 二葉
● 製法特徵｜條形 / 全發酵

「紅玉紅茶」是一款以「台茶 18 號 / 紅玉」品種直接命名並採摘其茶菁所揉製而成的全發酵紅茶。茶乾外觀呈粗條形，色澤油亮深黑。

光復後，台灣官方仍然持續進行日治時期就開始的茶樹品種培育計畫，並且在台灣經濟起飛的年代裡，陸續發表出數款受歡迎的新品種茶樹。「台茶 18 號」別名紅玉，就在千禧年的前一年西元 1999 年命名並發表。

「台茶 18 號」雖然是在台灣光復後 40 多年才對外發表的新茶樹品種，但其實「台茶 18 號」的母本 Burma 是西元 1940 年日人自緬甸邊境引進的大

葉種茶樹,而茶樹的育種計畫早在日治時期就開始運作的。因此,日治時期的規劃爲台灣茶業的發展打下了紮實良好的競爭基礎,之後再由「茶業改良場」接續開枝散葉。

　　到了現代,「紅玉紅茶」仍以南投魚池茶區爲主要產地,但由於它逐漸受到年輕市場的青睞,現有許多低海拔茶區,如花蓮瑞穗、宜蘭三星、南投松柏嶺都能見到「台茶 18 號」的身影。

　　茶葉長輩稱:「紅玉紅茶獨特肉桂味與薄荷的香氣是台灣香」。無論你是否認同或者喜不喜歡肉桂或薄荷的香氣,「紅玉紅茶」有大葉種紅茶的濃郁茶體、也有世界頂級紅茶所具備的明亮感與絕佳的收斂性表現,除了在風味上具辨識度有足夠的差異性之外,品質上還有台灣的植茶與製茶技術,以及深厚的喝茶文化作爲後盾,這些都使得「紅玉紅茶」具備成爲世界頂級紅茶的競爭力。

　　口感濃郁明亮、收斂性極佳的紅玉紅茶有著亮紅色的茶湯顏色。香氣上,有鳳梨、柑橘、麝香葡萄…等「水果調 Fruity」香調,也有肉桂、薄荷般香氣的「香料調 Spicy」氣味。

有深度的
台灣茶業與台灣茶風味輪。

　　台灣茶業的發展源自於中國的清朝時期，一頁台茶發展史幾乎就是台灣兩、三百年近代史的縮影。從一開始的漢人自中國家鄉傳入的植茶製茶技術，到洋人來台開辦洋行外銷 Formosa Oolong 與日人引進紅茶並建立茶業發展的商業基礎，再到西元 1973 年台茶的外銷量達到了歷史的高峰。之後台灣經濟起飛，茶葉的生產方向由量轉質改為內銷，近十年來台灣更成為扎扎實實的茶葉進口國。就在這 2、300 年間，位於「南方嘉木」植茶區的台灣已陸陸續續發展出為數眾多且產製橫跨了綠茶、烏龍茶與紅茶的各地特色茶款。

　　這些特色茶款不僅各自有迷人的故事值得後人傳頌，在風味上或者說是在茶的「色、香、味」表現上更是各個風味獨具、各具特色。茶故事雖然能透過文化深度與生活廣度為各特色茶款添上幾分魅力與神祕感，但若要能將台茶推廣到全世界，就必須運用世界共通且多數人都能理解的方式「風味輪」來加以描繪推廣。讓世界上每個對茶感到興趣的人，都能透過共同且有感的方式來對台灣茶有更進一步的認識與理解，進而踏上台灣土地，走進我們的生活與文化尋茶。

　　根據 Chapter1 的「茶樹與風土」與 Chapter2 的「茶類與製茶」的風味輪基礎，再加上整理歸納這幾年為了推廣茶葉知識而舉辦的課程裡，學員多有共鳴的香氣描述而編輯出涵蓋「茶味物質基礎」、「滋味口感的整合」與「香氣描述」的台灣茶風味輪，提供給讀者參考與指教。

台灣茶風味輪

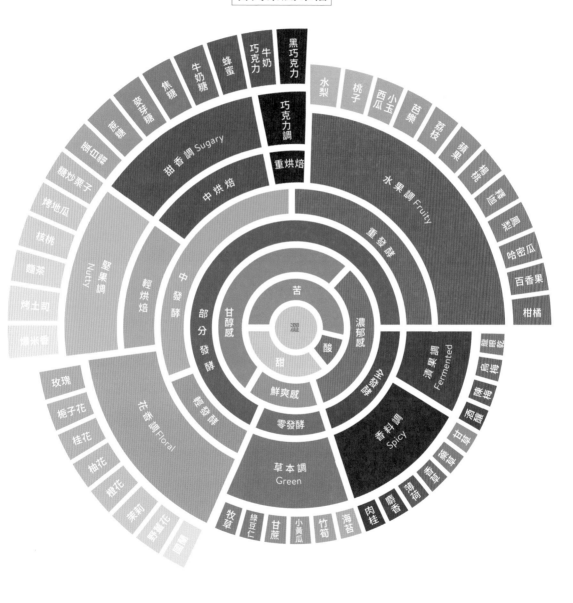

茶的稠感
與厚度

泡茶與品味

Smoothness and
Thickness of Tea.
Methods of Brewing Tea
and Tasting.

長輩說：「不苦不澀，不叫茶」。雖說苦澀本來就是茶葉內含的主味物質，但是，泡茶若缺乏耐心細心，一昧的只想要提高水溫來加快泡茶的速度，或者輕忽怠慢了浸泡時間，那麼泡出來的恐怕只是讓人喝起來難受的過多苦澀，也可惜了茶湯應有的豐富度與平衡感。

不過，要如何才能泡出苦澀勻稱、甘甜順口的好茶？回答這個的問題始終都讓多數人不太篤定，也沒什麼自信。因此，有人學習茶從茶藝茶席開始，細微感受生活中的靜美；也有人從茶道啓程，領略心靈深層的氣定神閒；其實，還有更多的人想了解茶但不得其門而入，因為，他們只是想簡單的生活之中有茶的陪伴。

無論令你著迷的是茶的哪一個面向，先讓我們透過科學實驗來了解「泡茶」這件事。有了基本而客觀的泡茶邏輯，將來無論茶葉、茶具再怎麼變換，我們依然能綜合判斷出對應的合適泡茶方法，讓泡茶喝茶成為日常生活之中最簡單愜意的事情。

Brewing Is
Extracting
Tea Flavor Substances.

泡茶，就是萃取

泡茶時的「水溫」、「浸泡時間」、「水質」，甚至是茶葉與水的「濃度比例」以及萃取的「器具」材質⋯⋯等這些都是泡茶客觀的萃取條件。

茶的萃取科學。

　　如果，先不考慮中式、日式或英式不同的泡茶形式，其實，簡單地來說，泡茶就是「萃取」。不過，泡茶到底要萃取出什麼呢？

　　首先，我們不妨先把泡茶的專注力放在萃取出「茶多酚（澀感）」、「咖啡因（苦味）」以及「茶胺酸（鮮甜味）」這三項重要茶味物質上。除了因爲它們佔了非常大的鮮葉水溶性成分之外，還因爲，當泡茶萃取出這三類茶主味物質的同時，茶葉裡的茶色、茶香、稠滑感…等風味物質也會自然溶解釋出，進而達到一杯色香味均衡、稠感與厚度兼具的茶湯。因此，要了解茶葉的萃取特性，以「茶多酚」、「咖啡因」以及「茶胺酸」做爲觀察指標再適合也不過了。

　　那麼，萃取的條件呢？

　　或許，你已經能聯想到泡茶時的「水溫」、「浸泡時間」、「水質」，甚至是萃取時的茶葉與水的「濃度比例」以及萃取的「器具」…等這些萃取條件。其實，國內的外科學家們與你想的一樣，他們也想透過科學實驗來了解茶葉在不同的萃取條件下，例如：水溫的高低、浸泡時間的長短、水質的差異…等情形，所萃取出的茶味物質是否有顯著的關連性或差異性，藉以找出最適當的泡茶方法。

　　現在，就讓我們透過科學實驗所得到的結論，建立出屬於我們自己基礎而客觀的泡茶「萃取」邏輯。

Temperature
of
Water.

水溫

具苦澀味的「咖啡因」與「茶多酚」需要高溫熱水才能有效地溶出，而甘甜味的「茶胺酸」則不太需要高溫的幫助就能釋放。泡茶只要能掌握好水溫，就能泡出苦澀味低卻甘甜的好茶。

溫度高低的
茶味變化。

　　許多人可能都曾經有類似的買茶經驗與疑惑，上茶山買茶時喝到現場試泡的茶都特別香甜好喝，但買回家自己泡起來卻覺得沒那麼甘甜順口了，而且還比較苦澀。有些人心想，會不會是自己泡茶的功夫還不夠純熟，或者茶具挑選的不夠好，但也有些人納悶會不會是店家忙中出錯拿錯了茶？

　　其實，那很可能是因為茶山上與家裡兩地的泡茶水溫不同所造成的。為什麼同樣都是沸騰滾燙的熱水，兩地的水溫會不同？原因在於「大氣壓力」。高山上的大氣壓力較平地來得小，導致在平地需要近 100℃才會沸騰的熱水，在產地卻只需要也許不到 95℃就能達到沸騰狀態（以阿里山隙頂茶區／大約海拔 1,200m 為例，實地測得 94℃就已經讓熱水滾沸）。

　　因此，以較低的水溫來泡茶是造成茶湯較為甘甜順口的原因？

　　透過科學實驗，可以為我們帶來解答。許多國內外的科學實驗都曾探討「水溫的高低」之於「茶多酚」、「咖啡因」與「茶胺酸」的萃取效率，所得到的結論大致有幾項：

　　1. 水溫越高，對於「茶多酚」、「咖啡因」與「茶胺酸」的萃取能力就越強，反之則越弱。

　　2. 分別以水溫 70℃、85℃與 100℃每次浸泡 30 秒的多泡次萃取，三項物質的前三泡次萃取值均明顯高過後段泡次。而且水溫越高，前三泡

次的萃取值與後段泡次的差距就越大。

3. 相較於「茶多酚」與「咖啡因」依賴高溫的有效萃取,具甘甜味的「茶胺酸」在較低水溫且長時間的浸泡條件下,仍能持續有效的溶解釋出,不受影響。

4. 越高度發酵的茶類所萃取出的「茶多酚」含量就越低。

茶多酚、咖啡因與茶胺酸之於水溫高低

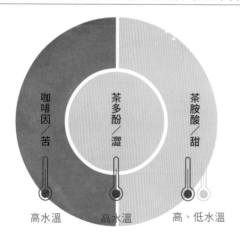

咖啡因/苦　　高水溫

茶多酚/澀　　高水溫

茶胺酸/甜　　高、低水溫

咖啡因與茶多酚需要高水溫才能順利萃取。茶胺酸則是在高、低水溫都能順利溶出。

參考文獻:
Effects of different steeping methods and storage on caffeine, catechins and gallic acid in bag tea.2007
茶業改良場 台灣茶業研究彙報 33 期

　　根據實驗，我們發現到「茶多酚」、「咖啡因」與「茶胺酸」都喜歡高水溫的萃取條件，而且水溫越高，溶出的速度就越快、溶出量就越高。低水溫則不利於「茶多酚」、「咖啡因」的萃取，但是，具甘甜味的「茶胺酸」在低水溫的萃取條件下仍能持續並且有效的溶出。茶山上的沸騰水溫較平地低，導致「茶多酚」與「咖啡因」略少溶出，而甘甜的「茶胺酸」仍然能充分釋出。這或許就能解釋為什麼在茶山上泡的茶較顯甘稠順口、苦澀味低的原因了。身處於都市的我們，泡茶時其實只要稍微調整一下泡茶的水溫，就可以泡出相同且令我們喜愛的甘美茶湯了。

　　三項物質之於高低水溫的萃取特性，同樣的也能解釋為什麼「冷泡茶」喝起來較為甘甜不苦澀而受到年輕消費者歡迎的原因。冷藏的低溫萃取有助於減少具苦澀感的「咖啡因」與「茶多酚」溶解，而長時間的浸泡卻能有助於具甘甜味的「茶胺酸」持續溶解釋出，也同時讓帶來甜味的醣類與稠順口感的果膠質⋯等茶質物質因長時間浸泡而有機會緩緩溶出，為「冷泡茶」帶來了具滑順甘甜、不苦澀的口感特性。

　　另外，實驗結論 4. 發現越高度發酵的茶類所萃取出的「茶多酚」越少。這個實驗結果呼應了茶葉製作「發酵作用」的定義。茶葉的發酵過程會將「茶多酚」消耗減少並轉化成多樣態的烏龍茶質、茶黃質或者是茶紅質，也就是茶葉發酵度越高，「茶多酚」萃取量就越少的原因。在滋味感受上，發酵度越高的茶，它的「茶多酚」帶來澀的感受度就會越低。

TEA NOTES

水溫
Temperature of Water.

　茶葉內蘊含的「茶多酚」、「咖啡因」與「茶胺酸」的含量會因爲先天的植茶環境、大小葉品種以及採摘部位，甚至是後天的製茶發酵度而蓄積的含量有所不同，然而，這三項物質在高低水溫的溶出效率又有所差異。

　因此，泡茶前，我們不妨先思考茶葉的背景特性，再來決定出最適當的泡茶水溫。例如：零發酵的綠茶保有最豐富的茶多酚，因此，以略低的 85-90℃ 熱水來泡茶口感表現會優於沸水；春冬製作、輕度發酵且揉捻成緊實球形的高山烏龍與凍頂烏龍，則以沸水泡茶並輔以注水力道最爲合適；同樣爲春冬製作、條形的文山包種茶以 95℃ 至沸水的風味表現會優於 80℃；

　而爲了突顯蜂蜜香氣的東方美人則需要稍降的水溫，約 85-90℃ 水溫來泡茶，最能泡出濃郁蜜香與柔美熟甜的果韻；紅茶則用 90℃ 至沸水，泡茶表現優於 80℃ 的水溫。

	降溫泡	高溫泡

茶種與風土

嫩摘茶

高逆境／夏秋　　　　大葉種

熟採茶

低逆境／春冬　　　　小葉種

茶類與製茶

烏龍茶，
如：東方美人茶

烏龍茶，
如：文山包種茶

烏龍茶，
如：高山烏龍

綠茶類

紅茶類

85℃　　　　90℃　　　　95℃　　　　100℃　　水溫

Time of
Soaking.

浸泡時間

水溫雖然能有效地萃取茶味物質，縮短泡茶的等待時間。不過，浸泡時間卻能讓所有茶味物質有機會均勻溶解釋出帶來稠厚、色香味俱足的茶湯。

熱與冷的
浸泡。

　　水溫的實驗告訴我們，泡茶若缺乏耐心只想一昧的依靠高溫來快速萃取，萃取出較多的恐怕是搶戲的「茶多酚」與「咖啡因」的苦澀滋味。同時，我們口中的味蕾也因殘留過多的苦澀而相對感受不到「茶胺酸」帶來的甘甜滋味，更別說還有因為高溫而造成的短浸泡時間，茶葉內還有許多的香氣、甜味與造成滑順口感的果膠質…等醣類物質恐怕都還來不及均勻釋出，這樣的茶湯會顯得艱澀、單薄、尖銳，沒有 body…等，喝到這樣的茶會讓人不開心，心情很不愉快。

　　因此，想要喝到一杯甘稠滑順、色香味俱全的均衡茶湯，除了要掌握重要的萃取條件「水溫」之外，還得要有「浸泡時間」的搭配才行。依照「茶葉的特性」選擇出適當的泡茶水溫，然後經過適度的時間浸泡，讓茶葉內所含的水溶性風味物質逐一釋出，茶湯才有機會達到香稠迷人的風味表現。

　　關於浸泡時間之於萃取，我們都能猜想得到茶葉的浸泡時間越長，其「茶多酚」、「咖啡因」與「茶胺酸」的萃取量就越高。許多科學實驗也都得到大致相同的結論，不過，若討論萃取，水溫與浸泡時間其實是同時探討相互影響的。

結論大致有二：

1. 浸泡時間越長，「茶多酚」、「咖啡因」與「茶胺酸」的萃取值就越高；反之則萃取值就越低。「浸泡時間」也是有效的茶味萃取因素。

2. 即使是低水溫的萃取，經過長時間的浸泡，茶胺酸仍會持續並有效地釋出。實驗發現，在 4℃的冷藏浸泡 4 小時所萃取具出甘甜味的「茶胺酸」含量甚至是熱泡 5 分鐘的 1.8 倍。這也再次說明長時間低溫冷藏的冷泡茶較容易讓人感受到甘甜滋味、苦澀感相較微弱的主要原因了。

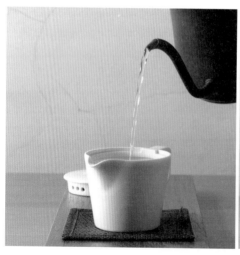

TEA NØTES

水溫 & 浸泡時間

Temperature of Water and Time of Soaking.

「水溫」能有效縮短泡茶的等待時間。不過，「浸泡時間」卻能帶給所有茶味物質均勻釋出的機會，為茶湯帶來色香味俱足的稠厚感。泡茶若能依不同的「茶葉背景」來選擇適當的泡茶水溫與相對適當的浸泡時間，那麼，泡出一杯令人喝起來心情愉快、甘美順口的茶就會變得簡單愜意、信手捻來。

綜合來說，熱泡茶，萃取效率高，對於「浸泡時間」就相對敏感。因此，提供給泡茶初學者建議的浸泡時間以「0.5分鐘」作為每泡次的浸泡時間單位。此外，較需注意的是第一泡次的浸泡時間，它會因茶乾的外形不同而有所差異。如：高山烏龍茶、凍頂烏龍茶這類球形茶，因為緊結球形的外觀，起初接觸熱水的面積較條形小，因此，需要浸泡稍長一點的時間，第一泡的浸泡時間，球形茶需要浸泡2個「0.5分鐘」時間單位，條形茶則為1個「0.5分鐘」。接下來，第二泡次無論球形或條形茶都因為茶葉已經濕潤泡開，因此，回歸到正常的「0.5分鐘」浸泡單位，第三泡及以後泡次的浸泡時間隨泡次的增加而逐次遞增一個單位。

舉例：球形茶，如高山烏龍茶，第一泡浸泡「1 分鐘」、第二泡「0.5 分鐘」、第三泡「1 分鐘」、第四泡「1.5 分鐘」，往後每次增加 0.5 分鐘的浸泡時間。條形茶，如文山包種茶，第一泡浸泡「0.5 分鐘」、第二泡「0.5 分鐘」、第三泡「1 分鐘」、第四泡「1.5 分鐘」，往後每次增加「0.5 分鐘」浸泡時間。

冷泡茶，萃取效率低，對於「浸泡時間」相對不敏感。因此，建議浸泡時間以「小時」為單位。舉例：條形茶，如蜜香紅茶，冷泡 4 小時或以上。球形茶，如凍頂烏龍茶，冷泡 8 小時或以上的時間。

註：以上泡茶建議僅提供給初學者參考。待較有泡茶經驗了，也對逐漸對每款茶的茶性較為熟悉，則可以此基礎為每泡次的浸泡時間 +/-10 秒來練習泡出自己最滿意的茶湯。

水溫 & 浸泡時間

各泡次浸泡時間

球形茶 / 注水力道強	
1 分鐘 1st/ 0.5 分鐘 2nd/ 1 分鐘 3rd/ 1.5 分鐘 4th…	

烏龍茶
如：高山烏龍 / 凍頂烏龍

條形茶 / 注水力道細	
0.5 分鐘 1st/ 0.5 分鐘 2nd/ 1 分鐘 3rd/ 1.5 分鐘 4th…	

烏龍茶
如：東方美人茶

烏龍茶
如：文山包種茶

小葉種紅茶

綠茶類　　　大葉種紅茶

85℃　　　90℃　　　95℃　　　100℃　　　水溫

Water Quality.

水質

一杯茶是由 100% 的水與茶葉溶出的風味物質所共同組成的，水質當然是影響茶湯好不好喝的重要因素。整體而言，泡茶以 pH6-6.5 的弱酸性水質為優。

pH 值與
軟硬度。

　　時常聽到愛喝茶的長輩說，山上某處泉水泡起茶來顯得香特別揚、茶特別清、味特別甜。陸羽在《茶經》上也說，泡茶「泉水爲上，江河爲中，井水爲下」。水質真的會明顯影響茶湯的表現嗎？

　　現代泡茶，除了家裡自來水經各式濾心所過濾的家用水，或我們自取的山泉水之外，市售的包裝水、礦泉水也都是我們常用來泡茶的用水選擇。由於市售的包裝飲用水因應法規的要求，需要標示水的 pH 值與各種礦物質含量。這些水質特性的標示，正好可以幫助我們更了解水質對泡茶的影響。

pH 值

　　pH 值是檢測液體酸鹼值的單位，數值範圍介於 0-14 之間，pH 值 7 代表中性，高於 7 爲鹼性，反之則爲酸性。一般而言，家裡的自來水大約落於 6.5-8 上下，我們泡出的茶湯 pH 值大約爲 6 的弱酸性。一般雨水 pH 值約 5、醋約 3、檸檬汁約 2。

軟硬度

　　水中含有許多礦物質離子，例如：鈣 Ca、鎂 Mg、鉀 K、鈉 N a、鐵 Fe…等，其中主要以鈣 Ca 與鎂 Mg 的含量最多也最爲主要。所有礦物質的數值總和就是水的硬度總和，總和值越高就代表水的硬度越高。

　　根據國內的科學實驗，取用來源不同的水如自來水、RO 逆滲透水、包裝礦泉水…等，對文山包種茶、高山烏龍茶與凍頂烏龍進行「茶多酚」、「咖啡因」與「茶胺酸」的萃取數值研究，並輔以專業評審的感官品評，來幫助我們了解水質與茶風味物質的萃取以及感官感受之間的關聯性。

　　實驗水質的背景資料如下：

水質	pH 值	導電度 EC（μS／cm）	總硬度（mg／L）	Ca（mg／L）	Mg（mg／L）	K（mg／L）	Na（mg／L）	Fe（mg／L）
礦泉水 1	7.04	211	78	18.9	7.56	1.35	5.63	0.031
礦泉水 2	7.20	145	44	10.8	4.05	1.05	9.39	0.018
包裝水	6.05	8.77	3.7	1.11	0.22	0.40	0.94	0.018
礦泉水 3	7.16	149	45	11.0	4.21	0.94	9.35	0.021
礦泉水 4	6.39	27.4	8.9	2.43	0.69	0.43	1.83	0.026
自來水	7.88	215	82	21.9	6.54	1.97	6.00	0.037
RO 逆滲透水	6.05	1.25	1.9	0.54	0.14	0.48	0.34	0.065

實驗結論大致如下：

1. 原本不同 pH 值的水質，經萃取實驗後，茶湯均呈現 pH6 左右的弱酸性。另，原本 pH 值較低的水，在萃取茶之後 pH 值明顯變得更低，也就是更偏酸性。

2. 茶湯水色部分，pH 值較低的水（例如：RO 逆滲透水、包裝水與礦泉水 4）所沖泡出的茶湯水色較為正色明亮，而，茶湯色澤與明亮度正是茶葉品質的重要指標之一。

3. 在「總兒茶素」的萃取部分，三款茶在 pH 值 6 的 RO 逆滲透水均萃取出較高濃度的兒茶素，而 pH7 的自來水所得的總兒茶素濃度最低，並達顯著性差異水準。

4. 在「咖啡因」與「茶胺酸」的萃取部分，不同 pH 值的水所萃取出的兩者含量之間並無顯著的差異。

5. 感官品評結果無法得到 pH 值高低與感官品評優劣的絕對關連性。

6. 相較於「水質」而言，「水溫」顯然是更具顯著性的茶味萃取因素，水溫上升萃取能力顯著升高。

參考文獻來源：
茶業改良場 茶葉彙報 31 期「水質及水溫對茶湯品質及化學成分之影響」

TEA NOTES

水質 Water Quality.

　一杯茶是由 100% 的水與茶葉溶出的風味物質所共同組成的，水質當然是影響茶湯好不好喝的重要因素。水的硬度影響水的 pH 值，進而影響了茶湯的色澤表現。除此之外，水的硬度還影響了茶葉水溶性成分的溶解度，進而影響了茶味。

　整體而言，泡茶以 pH6-6.5 的弱酸水質為優，除了茶湯正色明亮之外，在「兒茶素類」的萃取能力上也較硬度較高（如 pH7）的水質來得好，只是，泡茶水溫就要掌握得宜。pH 值低的軟水本身所含有的其他溶質本來就較少，因此，對茶葉的水溶性物質溶解度就較高，故茶味較濃。而硬水含有較多的鈣、鎂離子與礦物質，茶葉有效成分溶解度較低，所以茶味較淡。

　另外，依照實驗的感官品評結果，雖然，無法呼應感官與水質 pH 值高低有關連性。不過，喝茶到底還是視覺、香氣、滋味與口感…等風味各面向綜合起來的整體感受。不同水質的特性造成萃取出的茶湯風味表現略有不同，喜好各異，也增添了取水泡茶的樂趣與品嚐期待。

　比起「水質」這稍稍令人有點不確定感的萃取因素之外，泡茶萃取條件中的「水溫」與「浸泡時間」仍是相當篤定且具有十足影響力的萃取因素。因此，建議愛喝茶的你，平時

以家裡經過濾的自來水來泡茶，就足以泡出令人心滿意足的茶湯滋味了，只要你掌握好「水溫」與對應的「浸泡時間」。

　　最後，下次若又再聽到長輩說山裡的某處泉水適合泡茶，除了問他取水的地點之外，也順道問問他平常都泡什麼茶來喝。若你也喜歡他喝的茶類，有空或許也能上山取水備水。如此一來，除了能將茶泡得鮮活甘甜之外，還能因為愛喝茶而有機會到山上走走吸收芬多精也是種生活樂趣，順便培養遼闊的胸襟。

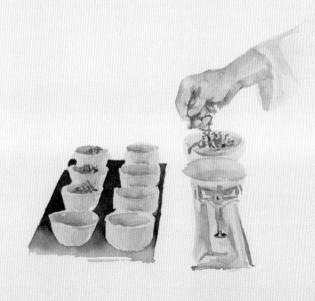

Proportion
of Tea and
Water.

濃度比例

與咖啡的「一次性萃取」不同，我們習慣的泡茶方式是「多泡次的回沖概念」。不過，雖然茶葉與咖啡的泡法不同，但對於我們口中的味蕾來說，濃淡的感受卻是相同的。

置茶量與
濃淡拿捏。

　　一杯茶，若泡得淡會覺得索然無味，但若泡得太濃，喝茶的興致馬上就會被多餘的苦澀逼到牆角。因此，泡茶的「濃度比例」得要拿捏得恰到好處十分重要。這是無論我們會不會泡茶，都深知的道理，但我們對於泡茶的第一步「置茶量」，要投入多少茶葉量來對應手上的茶壺或馬克杯，卻始終都沒有什麼自信，一切全憑直覺、隨興而為。

　　與咖啡的「一次性萃取」不同，我們習慣的泡茶方式是「多泡次的回沖概念」。不過，雖然茶葉與咖啡的泡法不同，但對於我們口中的味蕾來說，濃淡的感受是相同的。因此，若我們能以一次性萃取的「濃度比例」建立起「置茶量 g」的基本觀念，那麼以後每當我們想泡茶時，無論是對應紫砂壺或是馬克杯的「容量 ml」，期待泡幾回次或總和多少 ml 數的茶湯，再來斟酌投入適當的茶葉「置茶量 g」應是個不錯的參考依據。

　　關於喝茶的濃度比例，也就是一次性茶湯萃取的濃淡比例，我們可以參考每年各茶區茶葉比賽的萃取濃度來建立起喝茶「濃比例」的概念，而「淡比例」我們則可以參考一般茶包的 g 數規劃來做參考。

濃比例 1g：50ml

　　茶葉競賽的萃取概念是將茶湯以稍高濃度的萃取，再來進行感官品評。高濃度的茶湯會放大各個參賽茶在香氣、滋味與口感上的優缺點，有助

於評審進行「形、色、香、味」四面向的感官品評。所謂的「形」，指的是茶乾與葉底視覺上的外觀評審，「葉底」指的是經過浸泡後展開的濕潤茶葉；「色、香、味」則是針對萃取出的茶湯來看，包含了色澤與淨透度、香氣與香型、滋味與口感上的平淡或濃稠、苦澀或甘甜、雜異或乾淨、尖銳或滑順…等表現來進行判別。

　競賽時，所使用的泡茶器具是依據國際標準 ISO 3103-1980（E）所訂製的白瓷材質審茶杯組。審茶杯組裡包含了，容量 150ml 的審茶杯與容量約 200ml 的審茶碗。競賽時的茶葉量與浸泡時間也都是採用國際標準。在審茶杯裡，統一投入 3g 茶葉並以沸水進行萃取，再依照茶乾的外形來統一設定不同的浸泡時間，例如：「條形茶 5 分鐘」、「球形茶 6 分鐘」。浸泡的時間一到，便為所有的參賽茶快速倒出濃郁的茶湯，待茶湯溫度稍降至接近適口的溫度，再由評審們逐一進行感官品評並挑選出最終的優勝者。

國際標準 ISO 3103-1980（E）的白瓷審茶杯組。

茶葉比賽的萃取條件		
萃取方法	球形茶	條形茶
置茶量 g	3g	
容量 ml	150ml	
水溫℃	沸水	
浸泡時間 min	6min	5min

淡比例 1g：100ml

在西元 1908 年，有位美國的茶葉商人名字叫 Thomas Sullivanr，當時他將各式茶葉以絲袋分裝並寄給客戶試茶，原本絲袋只是用來分裝茶葉的，結果客戶收到茶樣後卻以為要連同絲袋一起泡茶，並且為此設計感到滿意。於是，茶包就在這樣誤打誤撞的情況下發明問世。從那個時候開始，為喝茶帶來便利性的茶包就逐漸取代原本以原葉壺泡的喝茶方式，變成世界主流的喝茶形式，一直到現代，在英國甚至有 85% 的茶葉消耗是以茶包的形式產生的。

帶來喝茶便利性的茶包，在重量上的安排通常比較偏向淡比例的原則規劃，再讓消費者自行斟酌水量，調整出個人偏好的濃度口感。國外茶品牌的多以碎形紅茶為主，每個茶包重量大多規劃在 2-2.8g 之間。在台灣，針對 300ml 的馬克杯則多將原葉茶包規劃在 3g 左右的重量，因此，我們不妨以濃度比例 1g：100ml 當作我們泡茶時的淡比例參考值。

TEA NOTES

濃度比例 水溫&浸泡時間&

Water Temperature,soaking Time, and proportion of tea and water.

要如何以單泡次的濃度比例來推算出多泡次壺泡的「置茶量 g」？我們先設定出自己期望的茶湯濃度，再以手中茶壺的 ml 數容量以及期望多少泡次來推算出適當的「置茶量 g」。

例如：一支容量 135ml 的茶壺，預計沖泡 5 泡次，而我們期望得到 1g：80ml 的茶湯濃度，那麼總茶湯大致需要 135ml×5=675ml，再除以 80 的期望濃度 675÷80=8.4375，所得的數字 8.4g 大致就是個合理的「置茶量 g」。當然，要如何將茶湯的濃度維持在每泡次均勻或者想要以滋味起伏來表現泡茶手法就需要不斷地練習了。

有了濃度比例的邏輯，讓想拿茶壺來泡茶的第一步，決定「置茶量 g」有了依靠，不全然以猜測或隨意而爲。另外，茶葉本身也會吸收一部分的水，讓茶葉舒展與風味溶出。大致上來說，1g 的茶葉會吸收約 4ml 左右的水，我們並不會喝到。

依照「Chapter1 茶樹與風土」與「Chapter 2 茶類與製茶」所述的，如大小葉茶種、摘製季節、海拔與製作茶類…等不同的「茶葉特性」，來決定妥適的茶湯「濃度比例」並再推算出對應的泡茶「置茶量 g」。

以下給予泡茶初學者各茶款於「水溫」、「浸泡時間」與「濃度比例」的綜合性泡茶建議。以此標準練習泡茶，並依自己對於味覺的喜好來微調各個泡茶的細節與環節。

水溫 & 浸泡時間 & 濃度比例

各泡次浸泡時間

球形茶 注水力道強

1 分鐘 1st/
0.5 分鐘 2nd/
1 分鐘 3rd/
1.5 分鐘 4th…

烏龍茶，
如：高山烏龍 / 凍頂烏龍
1g:80ml

條形茶 注水力道細

0.5 分鐘 1st/
0.5 分鐘 2nd/
1 分鐘 3rd/
1.5 分鐘 4th…

烏龍茶，
如：東方美人茶
1g:80ml

烏龍茶，
如：文山包種茶
1g:80ml

綠茶類
1g:80ml

大葉種紅茶
1g:100ml

小葉種紅茶
1g:80ml

85℃ 90℃ 95℃ 100℃ 水溫

Different Ways
of Brewing Tea.

泡茶器具與方法

透過科學實驗，幫助我們建立客觀的泡茶邏輯。有了這個基礎就能幫助我們更進一步自在地將茶運用於日常生活之中。

體驗各種泡茶樂趣。

　　科學「萃取」討論的是控制多數條件固定的情況下，單純只探討自變數與應變數之間的關係，但「泡茶」則是加入了人的思維與感受，是細微而全面的生活品味。透過科學實驗，有助於我們建立起客觀的泡茶邏輯，有了這個基礎邏輯就能幫助我們更進一步自在地將茶運用於生活之中，貼近「簡單生活，喝茶簡單」的理想生活目標。

　　提供一些泡茶方法給想要開始學習泡茶或喜歡喝茶的朋友討論與斟酌練習。

熱茶／功夫壺泡 Tea Pot, Hot Tea.

　　現實生活中要設置一席美觀、色彩線條協和又完整的茶席，或許會礙於許多因素而無法速成。不過，我們可以先從簡單卻必備的茶具先購買準備起，開始練習泡茶、喝茶。練習過程中，你也許會找到無比的樂趣，越走越深、越來越著迷，精挑細選的泡茶器物越買越多、越買越齊也說不定。

●建議泡茶方法：多泡次／以容量 135ml 茶壺為例

茶葉	置茶量（g）	注水力道	水溫	各泡次浸泡時間
三峽碧螺春	7g，依 1g：80ml 的茶湯濃度約 4 泡次	細柔	85-90℃	1 st：0.5／2 nd：0.5 3 rd：1／4 th：1.5min
高山烏龍、凍頂烏龍、鐵觀音…等球形烏龍茶		強	沸水	1 st：1／2 nd：0.5 3 rd：1／4 th：1.5min
文山包種茶		中	95℃ -沸水	1 st：0.5／2 nd：0.5 3 rd：1／4 th：1.5min
東方美人茶		細柔	85-90℃	1 st：0.5／2 nd：0.5 3 rd：1／4 th：1.5min
花蓮蜜香紅茶		細柔	90-95℃	1 st：0.5／2 nd：0.5 3 rd：1／4 th：1.5min

註 1：以上建議的浸泡時間是以方便觀察沙漏的「0.5 分鐘」為單位，每類茶的確切浸泡時間仍可依照自己喜好來增減微調。

註 2：因外形的關係，條形茶類較球形茶類來得容易泡開，因此，條形茶的第一泡浸泡時間僅需是球形茶的一半。而第二泡以後無論是條形或球形茶均已泡開，因此，建議浸泡時間均相同，不分條形或球形茶葉。

註 3：若是泡大葉種茶，如紅玉紅茶、阿薩姆紅茶，濃度比例可嘗試先放淡至 1g：100ml 試試。

●**泡茶器具**｜茶壺、茶杯、杯墊、計時沙漏、茶則、茶夾、茶盤

●**茶壺選擇**｜容量 100-150ml 的上釉陶壺、瓷壺、紫砂壺或蓋杯

●**泡茶流程**｜

一、溫壺

二、泡茶：取茶→置茶→注水→等待→出湯，以下依序循環接續泡次。

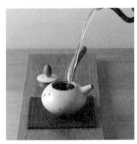
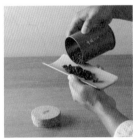
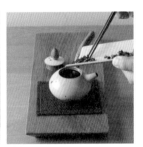

STEP1 溫壺 STEP2 取茶 STEP3 置茶

溫壺 1 分鐘再倒出熱水。 旋轉茶罐，就能將茶均勻落 以茶夾將茶乾依序推落於茶
 於茶則。 壺內。

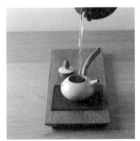

STEP 4 注水 STEP 5 等待 STEP 6 出湯

依茶葉特性，拿捏第一泡的注水力道。有個小口訣是「球形重、條形輕」。第二泡次
與接續泡次依序從步驟 4、5、6 反覆執行。

熱茶／茶碗或馬克杯泡 Mug, Hot Tea.

　　用茶碗或馬克杯泡茶一直是心裡很愛的泡茶法，特別是忙碌的時候。因為，只要掌握好「置茶量 g」濃度比例，茶碗／馬克杯裡一定會有甘美不苦澀而且稠度厚度兼具的茶湯。

　　為什麼會有如此的把握？

　　其實，秘密就在於「持續下降的水溫」。茶碗與馬克杯都沒有蓋子保持高溫，所以不用擔心茶葉會因為久置耽擱而讓茶湯過於苦澀。持續降溫的水會降低苦澀物質的萃取，反而，甘甜味的茶胺酸以及具有稠度甜度的醣類物質都會因為浸泡時間增長而持續釋出。換句話說，茶湯只會更濃稠不會更苦澀。

●**建議泡茶方法：單泡次／以 400ml 馬克杯為例**

茶葉	置茶量（g）	注水力道	水溫	浸泡時間
小葉種茶	4g；茶湯濃度約 1g：100ml	強	沸水	5min 或以上
大葉種茶	3g；茶湯濃度約 1g：133ml			

●**泡茶器具**｜馬克杯或茶碗

●**泡茶流程**｜

取茶→置茶或茶包→注水，待茶葉舒展開來會自然下沉，即可飲用

STEP1 取茶
取出適量的茶葉或1個茶包。

STEP2 置茶
放入適量的茶葉或茶包1個。

STEP3 注水
注入沸水，並讓茶葉在杯裡
翻動。

冰茶／冰鎮 Tea Pot, Iced Tea.

　　冰鎮泡法的概念是先萃取出高濃度的熱茶，然後再運用冰塊為熱濃茶降溫，並且同時達到稀釋適於就口的茶湯濃度。事先花上幾天冰一顆老冰塊，再找一個容量適中、外型簡約的玻璃杯，待濃茶溫度稍降後淋在老冰塊上，然後一個人靜靜的享受喝茶片刻。冰過數日的老冰塊質地較為結實扎實，融化的速度較慢，慢慢喝、細細品，喝茶也能像啜飲威士忌一樣品味有型。

●**建議泡茶方法：多泡次／以 135ml 茶壺為例**

茶葉	置茶量（g）	注水力道	水溫	浸泡時間
條形茶	7g，依 1g：60ml 的茶湯濃度約 3 泡次	強	沸水	1^{st}：1／2^{nd}：1 3^{rd}：2min
球形茶				1^{st}：1.5／2^{nd}：1 3^{rd}：2min

●**泡茶器具**｜茶壺、玻璃冰杯、杯墊、計時沙漏、茶則、茶夾、茶盤

●**泡茶流程**｜

一、溫壺

二、泡茶：取茶→置茶→注水與等待→出湯→均勻茶葉，以下依序循環接續泡次。

STEP1 溫壺

溫壺 1 分鐘再倒出熱水。

STEP2 取茶

旋轉茶罐，就能將茶均勻置落於茶則。

STEP3 置茶

以茶夾將茶乾依序推落於茶壺內。

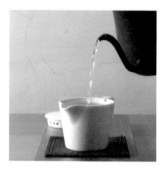

STEP4 注水與等待

無論條、球形茶，注水力道均強。

STEP5 出湯倒茶

將溫熱茶湯淋在冰塊上。

STEP6 均勻茶葉

均勻疏鬆茶葉，讓葉底散熱，味道不悶壞。

第二、三泡次依序從步驟 4、5、6 反覆執行。

冰茶／冷泡茶 Bottle, Cold Brew Tea.

　　冷泡茶準備起來簡單、喝起來清爽甘甜又消暑暢快。「4℃的冷藏溫度」就是讓冷泡茶喝起來甘甜暢快的秘密。冷藏的低水溫讓茶葉裡的「茶多酚」與「咖啡因」極其微弱的釋出，但沒有低溫萃取障礙的甘甜味「茶胺酸」卻反而隨著長時間浸泡而大量釋出。因此，冷泡茶也是一個只要能掌握好「濃度比例」就能得到甘醇佳釀的泡茶方法。

●建議泡茶方法：單泡次／以 400ml 冷泡茶瓶為例

茶葉	置茶量（g）	水溫	浸泡時間
任何茶葉或茶包	3g，茶湯濃度約 1g：133ml	常溫水	4-8hr

●泡茶器具｜冷泡茶瓶

●泡茶流程｜投入茶葉或茶包→倒入常溫冷水→置於冰箱冷藏

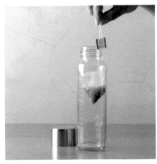

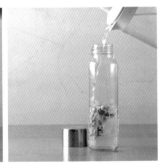

STEP1 置茶
放入適量的茶葉或茶包1個。

STEP2 倒水
倒入常溫（室溫）冷水。

茶飲變化 / 冰鮮奶茶 Iced Milk Tea.

　不需要使用奶精，單純使用茶葉與鮮奶是否可以調製出一杯香醇好喝的奶茶？答案當然是可以的。只要我們挑對茶葉、提高濃度比例並且掌握好鮮奶與蔗糖的比例就能辦得到。

　挑選茶葉時，盡量選擇發酵度或者烘焙度較高的茶類，而且最好是以大葉種茶、夏秋產製的茶葉，例如：紅玉紅茶、阿薩姆紅茶。或者稍重發酵或烘焙度的烏龍茶，例如：台東紅烏龍、鐵觀音、凍頂烏龍…等。因為，以上幾款茶葉的苦澀物質的含量或發酵製程時所造成的茶色與口感，都屬於較為雄強渾厚的茶。另外，也可選擇茶粉，任何茶類的茶粉都合適。選對茶葉就能大大提升調製香醇鮮奶茶的成功機率。

●建議泡茶方法：單泡次／以 450ml 玻璃杯為例

茶葉	置茶量（g）／浸泡時間	糖水	冰塊	鮮奶
風味濃郁的茶葉	6g，茶湯濃度約 1g：25ml 浸泡時間 5min 以上	25ml 糖水煮製比例 糖：水 =1：1	視個人喜好適量加入	100ml 視個人喜好適量加入
茶粉	約 4-5g			

●**泡茶器具** ｜ 150ml 茶壺或寬口茶盅、茶筅、冰杯

●**泡茶流程** ｜ 濃萃取泡茶或以茶筅將茶粉快速刷勻

●**調製流程** ｜ 備料→刷茶→倒入蔗糖水→倒入濃茶並混和均勻→倒入鮮奶與鮮奶泡

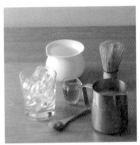

STEP1 備料

準備茶粉及相關物品。

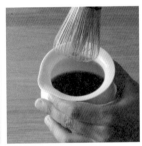

STEP2 刷茶

運用茶筅以 W 字形將茶粉快速刷勻。

STEP3 倒入糖

將糖水倒入冰杯。

STEP4 倒入濃茶

倒入濃茶後，要均勻糖水與濃茶。

STEP5 倒入鮮奶

含糖的濃茶有較高的比重，因此茶色會沉於底部，倒入鮮奶與奶泡時，會產生分層的視覺效果。

茶飲變化／冰水果茶 Iced Fruit Tea.

　　調製出一杯好的喝水果茶，最需要注意的是提高茶湯濃度，茶葉的選擇
自由度倒是可以放寬。只要掌握好濃茶的萃取，加上糖與新鮮果汁的比例
恰當就能調製出一杯有茶感又好喝的水果茶。

●建議泡茶方法：以 450ml 玻璃杯為例

茶葉	置茶量（g）／浸泡時間	糖水	冰塊	果汁
任何或茶包	6g，茶湯濃度約 1g：25ml 浸泡時間 5min 以上	30ml 糖水的煮製 糖：水 =1：1	視個人喜好 酌量加入	100ml 視個人喜好 適量加入

●**泡茶器具**｜150ml 茶壺

●**泡茶流程**｜濃萃取泡茶

●**調製流程**｜備料→置茶→泡茶→倒入蔗糖水→倒入濃茶→倒入綜合果汁

STEP1 備料

準備茶葉及相關物品。

STEP2 置茶

準備量稍多的茶葉。

STEP3 注水

為了萃取較多的茶物質，注水力道強。

STEP4 倒入糖水

將糖水倒入冰杯。

STEP5 倒入濃茶

將熱濃茶淋於冰塊上降溫。

STEP6 倒入果汁

依自己喜好調配綜合果汁並倒入冰杯。

A Sense
of Taste,
A Cup of Tea.

喝茶，就是品味

談論茶的風味，我們不妨先試著將「風味／Flavor」拆解成「香氣」、「滋味」與「口感」幾個部分來分別感受與分別描述。

感受茶與
風味描述。

　　如果細看每片茶葉的葉脈線條，你就會發現「茶葉其實是由許多愛心串連起來的」。這好像是茶葉在暗示我們，一杯好茶需要經過許多環節的用心才能實現與成就。的確，茶葉的物質起先醞釀於茶樹與天地之間，需要種植者的愛心照料，然後這些物質因製茶過程而逐漸產生濃郁迷人的色香味，那需要製茶師的用心與焙茶師的耐心，最後，製作好的茶葉還需要飲者的細心泡茶與品味才不會辜負這醞釀於天地人之間的甘露美味。

　　只不過，當我們喝到一杯茶有所感受，要如何將感受到的風味描述出來呢？這需要練習。首先，我們不妨先試著將「風味 Flavor」拆解成幾個部分，如：「香氣」、「滋味」與「口感」…等，再分別以鼻子嗅聞辨識香氣、舌頭的味蕾感受滋味以及口中的皮膚感受茶體。這樣的風味描述方法，不只在茶的風味描述上適用，世界上任何值得你耽溺時光細究品嚐的佳釀飲品或美食都能適用。

香氣 Aroma.

　　世界上沒有任何物品的氣味是基本單元、單一的，也就是說，所有的香氣其實都是由多個其他香氣組合而成的。例如：在玫瑰花身上，你可能也會嗅聞發現到有荔枝、蜂蜜甚至是聖女番茄…等氣味的存在。因此，下次當你要嘗試著描述出茶的香氣時，可以更有自信的說出你的察覺。

　　香氣上，茶葉的發酵與烘焙程度對於香氣表現有著絕對性且單向性、不可回逆的影響，依照茶葉發酵與烘焙的深淺，茶香也會轉變出各階段不同的香氣範疇。

茶葉烘焙程度－

茶葉的烘焙有不可回逆的特性。也就是說烘焙到
巧克力調就無法再回復到堅果調或者毛茶的本位
調香氣了。不過，越烘焙香氣強度就越濃越強。

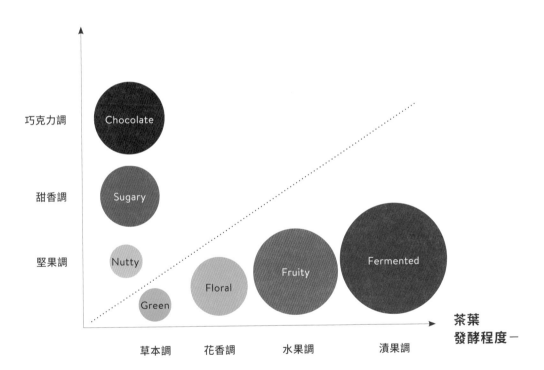

茶葉的發酵同樣也有著不可回逆的特
性。也就是說發酵到漬果調就無法再回
復到草本調香氣了。香氣的濃度也會隨
著發酵度的增加而越來越濃郁。

滋味 Taste.

　　我們口中的味蕾主要分布在舌面與兩頰內側，這些味蕾能偵測到酸、甜、苦、鹹，四種基礎滋味。雖說滋味我們能夠辨識並表達出來，但未加糖的茶該要如何能感受到茶湯裡的甜味呢？其實，我們能夠爲舌頭劃分出四種滋味相對敏感的味蕾區域，來察覺出個別滋味的存在。

　　例如：舌尖的味蕾對於「甜味」是相對敏銳的，當舌尖上的味蕾感受到甜味時會自然生津，產生冒口水的反應。舌根的味蕾則對於「苦味」顯得特別的敏感，所以每當你喝到苦苦的中藥時，雖然苦味滿口，但舌後根肯定會是你想壓一顆梅片或者糖果止苦的地方。對於「酸味」，舌根兩側區域的味蕾明顯對酸味的感受力是相較強了些，試著發揮想像力望梅止渴一下，然後觀察舌後兩側的味蕾反應。至於「鹹味」可能是多數人感受力較弱的滋味，下次不妨試著將少許的鹽巴置於舌中，然後再慢慢往舌前兩側位移練習著感受看看。

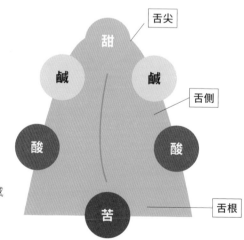

酸甜苦鹹滋味的舌頭味蕾感
受區。

口感 Mouth Feel.

口感是口中的觸覺感受。茶的澀就是感受 Mouth Feel，不是滋味。你會怎麼描述澀感受呢？淺層體驗過葡萄酒，再沉迷於喝茶的我，十分同意澀就是「口內皮膚產生皺褶的感覺」，也就是口中皮膚有種「乾澀、顆粒感或粗糙感」的感受。茶湯裡的茶多酚／兒茶素就是造成澀感的主要茶味物質。除了茶多酚造成的澀口的喝茶感受之外，不同生長與製作背景的茶葉，茶葉內所含的水溶性物質比例與組成也有所不同，因此，描述茶的口感還有鮮爽感、絲綢感、圓潤感、甘醇感、粗糙感、活潑感、濃郁感或雄渾感…等綜合感受。

X 因子 X factors.

風味描述上，就屬內心感受最無法說明也最不容許他人挑戰。原因是你可能會因為個人的生長背景、個性、經驗、嗜好，或甚至是喝茶當時的對象、環境光線、溫度與情緒…而影響了你對風味「彷若」的描述。

以上四個部分組合起來就是個完整風味的描述。

風味（Flavor）=
香氣（Aroma）+ 滋味（Taste）+ 口感（Mouth Feel）+X factors

心裡深記這個描述風味的公式，就能幫助我們描述出茶湯或任何佳釀飲品的整體風味。

茶的風韻

買茶與存茶

Fresh Tea or Aged Tea?
Buying and Storing Tea.

茶的風韻能是茶樹經天地醞釀與製茶後產生的新鮮韻致,也能是依靠數十載歲月存放才能成就的成熟風韻。不過,雖說數量稀少的老茶風韻讓嗜茶饕客追逐著迷,但,其實新鮮的茶葉新鮮喝完也是一個非常恰當的喝茶、買茶策略。於是,「新鮮喝」與「品老韻」兩個不同的喝茶目的所衍生出來的購茶與存茶的思考就應該有所不同。

茶葉的外觀都長得差不多,要如何挑茶購茶?屬於乾燥食品的茶葉,雖然不像新鮮蔬果有立即食用的急迫性,但仔細挑選購入的茶葉應該如何存放才能讓茶葉在風味最美好的狀態下與口中的味蕾相遇?這些都是愛喝茶的人需要懂得的基礎茶葉知識。

Practices
before
Buying Tea.

買茶前的練習

如果能有客觀的茶葉知識協助判斷，那麼
喜好就不會再是那麼難以描述與說不出道
理，喝茶我們可以再更有自信一些。

從視覺、嗅覺、
味覺觀察茶。

　　時常聽到朋友說：「某冠軍茶或某地某人的茶很好喝」，我總會好奇的問：「是如何的好喝？」得到的答案多是：「嗯，喝起來就很順好像也不太過苦澀…，其實我也喝不太出來，但對方就說這茶是冠軍茶或者有機栽種或者如何如何…等」。但是，當朋友談論到咖啡時，說到「某處咖啡館提供的咖啡真好喝」，然後再追問下去，得到的回答很可能會是：「這豆子的產地何處，烘焙的深淺剛好是我喜歡的，滋味甘甜不苦還帶有風土地域本身的活潑果酸」。

　　為什麼朋友們對於茶葉與咖啡的態度、自信度或經驗值差異如此的大？咖啡好不好喝，是用味覺來感受以及用咖啡知識來理解，而茶好不好喝，卻只用耳朵聽來的？！如果有一天，我們大家對於茶葉的知識能進步到像現代咖啡一樣，那麼台灣的生活風景會不會更深刻、迷人？茶館會不會就像這時代的咖啡館一樣，街頭巷尾到處林立，再來一次茶館的文藝復興？

　　其實，茶與任何飲品都一樣是嗜好品，每個人喜好本來就都不同。自己感覺喜歡就是喜歡，如果不喜歡，即使對方再怎麼口沫橫飛、多有名氣也還是不喜歡。喝茶時，我們應該更勇敢一些說出自己的喜好。不過，雖說喜好是因人而異的、是主觀的，但如果能有客觀的茶葉知識協助判斷，那麼喜好就不再那麼難以描述、說不出道理，喝茶就能更自信一些。透過視覺、嗅覺與味覺的判定，我們能較全面性且主、客觀兼具的來判別茶葉，找到喜歡這泡茶的理由，進而做出購茶的決定。

　　自己整合了一些視覺、嗅覺與味覺上的觀察，以及數年來累積出買茶的粗淺心得與方法，希望每個人都逐漸有能力做出判斷並買到自己鍾愛的茶，讓喝到好茶時的愉悅心情帶來一整日的平靜美好。

視覺上 In Visual.

　　透過眼睛觀察，我們能判別茶乾、茶湯的顏色與外觀，看出茶葉的狀態與品質。

觀察 1 · 嫩葉與老葉

　　製作成綠茶或者輕發酵烏龍茶，無論是條形或球形外觀，嫩葉都會呈現深黑的烏黑色，成熟葉會呈現墨綠色、綠色，而老葉則會呈現出更為淺色的黃綠色；另外，茶枝則會呈現淺褐色。

　　茶芽的部分，製作條形綠茶或輕發酵包種茶時，僅需將茶葉揉捻成條索形狀，揉捻力道較輕，因此，茶芽上的毫毛仍然存在，乾燥後的茶芽會呈現白色；而輕發酵的球形烏龍茶，例如：高山烏龍茶，因需要揉捻成粒粒緊實的球形，揉捻力道較大以致茶芽上的白毫脫落，乾燥後茶芽就會呈現烏黑色。購買茶葉時，可以透過茶乾整體的顏色成分，推測出茶葉裡的老嫩葉比例作為品質與購買價格的參考依據。

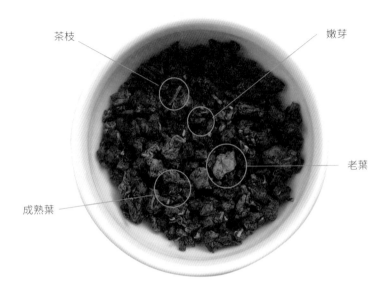

茶枝　　　　　　　　　　　嫩芽

老葉

成熟葉

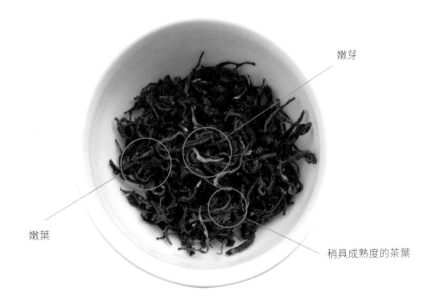

嫩芽

嫩葉

稍具成熟度的茶葉

　　全是嫩芽或嫩芽比例極高的茶葉，價格自然高，只要從採摘效率與投入的人力成本來想像，就能理解了。不過，茶葉並非全是以嫩芽或者嫩葉來做為品質與風味優良的保證，還是得依據購買的茶葉類別與強調的風味特性來做判斷。例如：烏龍茶類，除了東方美人茶之外，多數的烏龍茶都需要採摘相對成熟的茶葉才能做到甘醇順口。另外，老葉與茶枝滋味淡薄，比例過多會影響茶葉的品質，於是在茶葉的精製階段需要適當的挑揀出來，才能確保茶葉品質。

　　製作成東方美人茶時，從嫩芽到第一葉再到以下各葉次，其乾燥後顏色都呈現不同。因此，東方美人茶還有個「五色茶」的別稱。東方美人茶是採摘標準較特殊的烏龍茶類。茶芽、嫩葉比例越高，則品質越好，當然，茶價就越高昂。

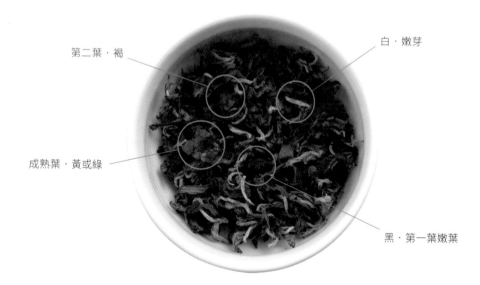

第二葉·褐

白·嫩芽

成熟葉·黃或綠

黑·第一葉嫩葉

觀察 2 · 手採與機採

　　視覺上可觀察茶梗的存在與否，以及茶球的顆粒大小作為手採茶與機採茶的初步判別。機採茶通常在製茶第二階段的精製過程時，會再做一道機械挑揀茶梗的工序，因此，茶球顆粒普遍顯得較小，也較無茶梗的存在。

機採茶　　　　　　　　　　　　　　　　　手採茶

觀察 3‧茶葉發酵程度

各類發酵度茶葉的茶乾顏色上，綠茶與輕發酵烏龍茶仍屬於綠色系，隨著發酵度越深，茶乾顏色就會越深黑。茶湯顏色上，茶湯顏色也會隨著發酵度的逐漸提高由淺綠黃色、金黃色逐漸轉化成橙色、紅色。另外，製作精良的茶，茶湯一定是清透明亮的。若你想要購買的茶葉，熱泡出來的茶湯是混濁不清的，那代表製茶過程有問題，可以考慮不要購買。

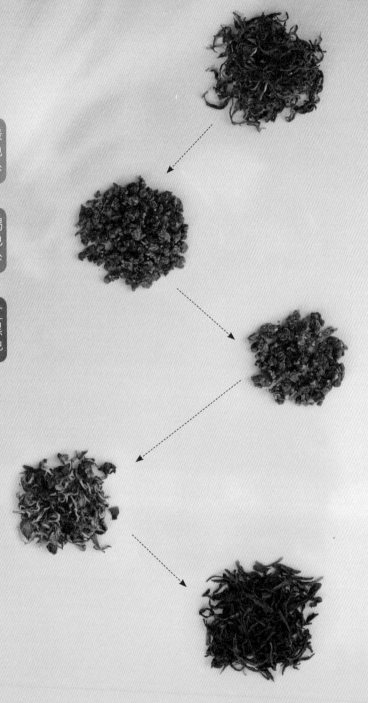

發酵程度與茶乾外觀變化

綠色系 ↓ 褐色系 ↓ 紅黑色

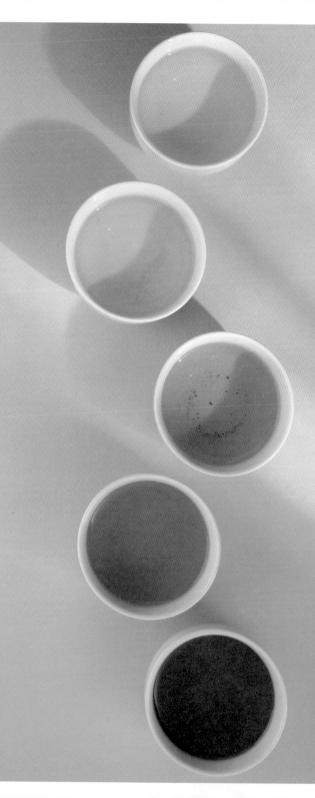

發酵程度與茶湯的外觀變化

綠色
↓
淺黃綠色
↓
金黃色
↓
橙色
↓
紅色

觀察 4 · 茶葉烘焙程度

　　隨著烘焙程度的加深，茶乾顏色會從本色系或綠色系轉變成米色、褐色系，甚至烘焙到最深的程度會呈現油亮黝黑的深咖啡色或黑色系顏色。茶湯顏色則會隨著烘焙度提高，而由原本的毛茶原色逐漸轉變成淺褐、深褐到琥珀色。

烘焙程度與茶乾、茶湯的外觀變化

| 茶乾 |

本色系或綠色系 → 米色與褐色 → 深咖啡色 → 黑色

| 茶湯 |

毛茶原色 → 淺褐 → 深褐 → 琥珀色

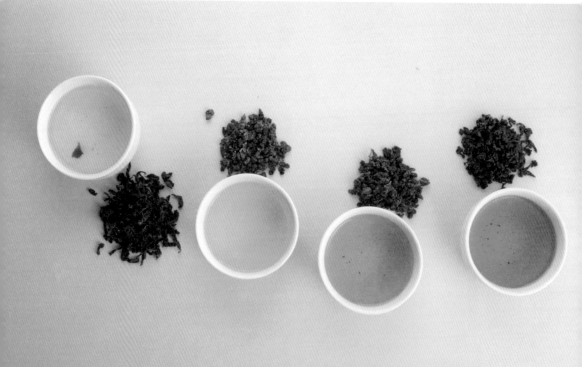

嗅覺上 By Smell.

喝茶，嗅覺可重要了。在還沒品茶之前，嗅覺可是第一個重要品評關卡。透過嗅覺能聞出茶葉茶湯是否有雜異味、香氣是否純正，以及茶葉可能的製作發酵度與烘焙度。更熟稔喝茶的朋友甚至能依靠嗅覺來分辨出茶樹品種，例如：金萱或烏龍、阿薩姆或紅玉。下次喝茶前，不妨先試試細聞茶湯面與葉底的香氣，以及欣賞喝完茶餘留在杯裡的杯底香、冷香。

味覺上 By Taste.

好茶，當然要喝了而且要自己真心覺得好才能算數。透過味蕾、口中的皮膚觸覺來感受茶湯在口中的滋味與口感的表現。好茶，味道一定要清、一定要正。「清」指的是清楚，沒有因為製作或存放而產生的雜味；「正」指的是屬於某一類別（例如：發酵度 / 烘焙度）的茶就應有該類別的基本風味特徵。

最後，分享我上山買茶喝茶的經驗。通常我只會帶一或數組的白瓷茶碗與湯匙上茶山買茶挑茶。茶碗內投入約莫 3-5g 茶葉量，沖入蒸騰的熱水等待茶葉展開，再從舒展開來的茶葉樣態來觀察茶葉的狀態，例如：品種、發酵與採摘成熟度⋯等細節，然後拿湯匙均勻茶湯，將湯匙靠近鼻子嗅聞香氣，最後以湯匙舀茶湯到小喝杯裡，啜飲感受茶湯的物質細節。

Tea Is
a kind of
Dry Food.

茶葉，乾燥的食品

不只乾燥，茶葉更是值得我們細究風味的品味逸品。因此，茶葉越乾燥，保存越容易，品質就越好。在所有乾燥農作物之中，茶葉的水分含量應是最低的。

讓茶走味的
因素。

　　談到儲存茶葉，就不能不先建立「茶葉，其實就是乾燥食品」的基礎觀念。乾燥食品所需注意的存放條件，茶葉一樣也不能少。而且，茶葉更是我們會去細究風味的品味逸品，同時也有易於吸味的特性，因此，存放茶葉的要求還會比起乾燥食品更嚴格講究一些。

　　屬於乾燥食品的茶葉，到底乾燥度有多低呢？含有水分的新鮮茶葉從茶樹上摘取後，得經過一連串的製茶工序才會逐漸形成色香味。製作過程中的茶葉水分也逐步蒸散減少，直到最後一道製茶工序「乾燥」的結束，毛茶的「茶乾」才算製作完畢。一般來說，毛茶製程結束後，茶乾重量約是鮮採茶菁重量的 25%，也就是說新鮮茶葉裡大約有 75% 是水的重量。

　　以台灣精良的製茶品質而言，毛茶製程結束後，茶乾含水量大約落在 4-5% 左右，若是再經過精製的烘焙製程，無論是輕微烘焙或深度焙火，都會促使茶乾的含水量更降低至 2% 左右。極低的水分含量讓茶葉的風味更容易保存，也提升了茶葉存放的穩定度。在所有乾燥農作物之中，茶葉的水分含量應是最低的。舉幾個例子給讀者參考，乾燥的白米含水量約在 14-16% 之間，而坊間販售的乾香菇含水量則約為 13% 左右。

　　屬於乾燥食品與品味逸品的茶葉，存放時造成茶葉品質劣化的主要因素大致如下：

水氣

當茶葉的含水量高於 7% 時，就會讓許多不利於風味品質的化學作用加速進行，造成茶葉品質快速的劣化。當水分超過 12% 時，茶葉就會開始發霉。依食品衛生的觀點，乾燥食品發霉了就不要再食用飲用了。品茶經驗告訴我，當茶葉的含水量夠低時，茶湯會顯得較緊結有精神，但是，當茶葉因存放不當或含水量較高時，泡起來的茶湯就會顯得鬆散空洞空虛。因此，茶葉的含水量與品質息息相關。消費者儲存茶葉時，必須注意隔絕水氣，以確保茶葉處於極度低微的含水量狀態。

光線

光線也是危害茶葉品質的因素之一，因為茶葉內的許多成分對於光線是相當敏感的，例如：葉綠素、兒茶素以及香氣成分的類胡蘿蔔素…等。茶葉存放時間長或者長期暴露於光線之中，我們在視覺上會發現原本翠綠色澤的茶乾會逐漸褐變，外觀色澤改變了，茶葉的風味品質當然也就劣化了。因此，隔絕光線絕對也是存放好茶的重要任務之一。

氧氣

空氣中的氧氣與存於空氣中的微生物，皆容易促成保存中的茶葉產生後氧化作用並造成風味上的改變，例如：兒茶素、香氣物質的氧化會造成茶湯香氣、滋味與水色…等的劣變。以清香型烏龍茶為例，因存放而產生的茶葉後氧化，會使得原本清新的花香、草本香類香氣物質轉變成接近瓦斯氣味的陳茶味與油耗味。

雜異味

茶葉是容易吸附環境中氣味的物質。這也是製作「香片茶」時所運用的茶葉特性。所以，儲存茶葉時，器皿與空間的選擇都必須是沒有其他雜異味的，或者是能阻絕環境中氣味的。否則，下次泡茶來喝，你會隱約發現器皿或空間中的雜味存在於茶湯之中，破壞了喝茶當下的興致。

溫度

存放環境的溫度高低與茶葉品質劣化的速度是呈現正向關係的。溫度越高，茶葉的劣化速度越快。以綠茶或輕發酵烏龍茶來說，劣化就是茶葉外觀加速褐色化、香氣與鮮爽度快速喪失。理論上，儲存茶葉的溫度越低越好，例如：-20℃的環境儲存茶葉幾乎可以長期儲存不會變質。若經濟條件允許，綠茶與清香型烏龍茶以 0-5℃的冷藏存放條件為佳。

茶葉是乾燥的食品。無論是水氣、光線、氧氣或存放空間的溫度與雜異味都會影響茶葉的品質，造成茶葉風味的改變或劣化。提供讀者兩個方法來確保自己可以喝到最佳賞味期的好茶：

1. 選擇一個氣密性佳、能隔絕光線氧氣與水氣的儲茶罐，然後存放於低溫環境，無異味的冷藏庫為佳。

2. 每回少量購茶，好茶趁新鮮喝掉，在茶葉狀態最好的時候與它相遇。讓專家來幫你煩惱儲存與照顧茶葉的狀態。

3 Periods of Flavor
Changing of Tea.
Fresh, Awkward and
Aged Period.

新味、陳味與老味

質量好、風韻佳，有真正風韻的老茶才
值那個價。好茶、老茶，其實都要自己
喝到、感受到了才能算數，不應該用耳
朵來聽說。

了解各階段
賞味期變化。

　　遇到好茶，建議少量或適量購買，因爲趁新鮮欣賞完畢才是最佳的買茶策略。但我們或許也常聽到長輩或茶行強調存放時間久遠的老茶，而且，老茶通常所費不斐。然而，市面上的老茶其實不應都如此昂貴，應該是要質量好、風韻佳，有真正風韻的老茶才值那個價。好茶、老茶，其實都還是要自己嘴巴喝到了感受到了算，不應該用耳朵來聽說。

　　老茶是烘焙味重的茶？其實不對。在市場上若喝到焙火味稍重的老茶，建議還是花少一點的錢去買該年度新鮮摘製的「凍頂烏龍」或「鐵觀音茶」，來過過想喝焙茶風味的癮就好。老茶，顧名思義是存放時間久遠的茶，時間不定，但風味上的老韻風韻是確定的。因此，烘焙不是老茶的目的，存放才是目的。烘焙只是爲了讓存茶途中稍升的含水量降低的方法，以利茶葉可以繼續更長時間的存放與持續後氧化。

　　從剛製作完畢的新茶到存放多年的老茶，這期間茶葉其實會經過三個味道期。最初製作完畢時的新鮮滋味，我們稱爲「新味期」。再經過長久時間存放後成爲老茶，我們稱爲「老味期」。而在，新味期與老味期之間有個尷尬的茶味過渡時期，是新味正在轉變、陳化的「陳味期」。風味感受上，要如何分辨出新味、陳味與老味呢？其實，這三個茶味期彼此是相對的，更正確的說法應該是相對中的絕對。

新味期 Fresh Period

　　新鮮的茶味，也就是最佳賞味期。什麼樣的發酵度、哪一地的特色茶本
該有什麼樣的香氣滋味與口感的風味品質，那就是新味期應有的品質，也
就是新味期的定義。

陳味期 Awkward Period

　　尷尬期的茶味階段。經過一段時間的存放後茶葉原本的新茶新鮮感逐漸
喪失，取而代之的是陳味茶的悶味、油耗味及疲弱的茶感。茶湯入口後舌
頭甚至能感受到些許弱酸味，這是一個介於新茶與老茶之間的尷尬期。我
的品茶經驗，在陳味茶身上或新茶正要開始變得不新鮮的初期，嗅聞上會
感到新鮮香氣的弱化，甚至在茶乾身上會嗅聞到有類似「瓦斯味」的氣味，
那是我辨別茶葉開始變味，要走入陳味期的前期訊號。此外，經過時間存
放的茶葉，葉內物質會有哪些變化？

　　一茶多酚：逐漸後氧化，茶湯顏色褐變，具收斂性的澀感會逐漸減弱。

　　一咖啡因：咖啡因一直都是茶葉內較安定的物質，不過，科學實驗發現
　　　　　　　咖啡因會因為存放而有先增後減的現象。這或許是長輩們喝
　　　　　　　老茶還能安穩入睡的原因吧。

　　一茶胺酸：逐漸氧化降解，茶湯會逐漸失去原本新茶的鮮爽感受。

　　一其他物質：維生素 C 與葉綠素與香氣物質會因氧化而逐步減少。

老味期 Aged Period

　　要成就徐娘半老或穩重君子的老茶韻味，需要經過多少年的存放時間？其實沒有明確的定義，但品嚐起來的色香味品質上卻有清晰的範疇，那是只有經過時間才能細細累積醞釀出的風韻與色澤。一切快不來，也假不得，就像做人一樣。

老味期的色澤、香氣與風味

色澤上｜均勻整齊的古銅色澤的茶乾，清透明亮的琥珀色茶湯。
香氣上｜陳皮、陳梅、人參與檀香…等漬果與木質香味。
風味上｜宜人的梅果酸味，順喉韻足而飽滿敦厚。

雖說老茶滋味令饕客迷戀，但「老茶，其實也是有賞味期限的，只是不那麼急迫而已」。當喝到好喝的老茶，其實，不要再期待或等待老茶還會再轉化出令人驚奇的風味了，因為茶葉在經過非常長的時間存放後，其實無論什麼茶類，風味其實都會變得近似。

據我的喝茶經驗發現，不同發酵度的茶葉其實各自有不同時間長短的「新味期」、「陳味期」與「老味期」。且，發酵程度越高，最佳賞味的新味期就相對地較長。綠茶與輕發酵烏龍茶的新味期很短，並且快速地進入陳味期；稍高發酵度的烏龍茶，也就是帶有果香的烏龍茶，新味期來得較長一些；而，紅茶類則是屬於新味期最長的茶類。

存放時間

	新味期	陳味期	老味期
綠茶／輕發酵烏龍茶	新味期	陳味期	老味期
中／重發酵烏龍茶	新味期	陳味期	老味期
全發酵紅茶	新味期	陳味期	老味期

Taste Fresh
or
Wait for Ages.

新鮮喝與
期待變化

「新鮮喝」與「期待變化」兩個不同的
買茶策略，所對應出存茶的茶葉罐選擇
上就應有「材質」、「大小」與「氣密性」
上的不同要求。

不走味的
存茶訣竅。

　　購買茶葉時大致有兩個策略建議，一個是「新鮮喝」的單次少量購茶策略；另一則是「期待變化」準備長期存放等待老茶轉韻的買茶策略。

　　依照這兩個不同的買茶策略，所對應出來存放茶的茶葉罐選擇上就應有「材質」、「大小」與「氣密性」上的不同要求。

材質上

　　市面上茶葉罐常有的材質選擇有陶、瓷或金屬。陶與瓷的材質部分，瓷器以潔白的高嶺土瓷土製作且燒結溫度較高，而陶器在土坯材料選擇上較瓷器多，且陶器的燒結溫度較瓷器來得低，若陶器不施釉，毛細孔通透性會較瓷器來得高出許多。基本上，瓷器相較陶器具有相當的空氣阻隔性。

　　於是，若期待變化的老茶存放較適合選擇陶罐材質。相對地，新鮮喝的新茶就不適宜選擇陶罐，應選擇不透氣的瓷器茶葉罐較合適。金屬材質的茶葉罐因為較不透氣，也是新鮮喝的茶葉罐材質選擇之一。

茶葉罐大小

　　「新鮮喝」應選擇容量較小的茶葉罐，「期待變化」則可選擇容量較大的茶葉罐。原因是，較小的茶葉罐內所容納的空氣量較少，降低了新鮮茶葉走味的風險，而購茶存放通常會購入較大數量的茶葉，因此，當然要選擇容量較大的茶葉罐。「新鮮喝」容量小的茶葉罐，建議 100-350ml 容量為佳，而「期待變化」容量大的茶葉罐則沒有建議，視自己的購茶預算與存放空間大小而定。

氣密性

　　相同的邏輯，「新鮮喝」的茶葉罐需要良好的氣密功能，而「期待變化」對於氣密性要求則可以較輕鬆應付，不用太講究氣密性，只要具有相當的阻隔性即可。

整理一下「新鮮喝」與「期待變化」兩個存茶目的與儲茶罐選擇關係表。

儲茶罐＼目的	新鮮喝	期待變化
材質	瓷、金屬	陶、瓷罐
大小	小，約 100-350ml	大，沒有限制
氣密性	強調	不強調

　　另外，茶葉包裝袋通常為鋁箔或電鍍材質，這兩個包材的空氣與阻隔陽光的保鮮能力都很好，鋁箔材質尤佳。所以，若是以新鮮喝的存茶策略來看，茶葉袋本身就是一個不錯的選擇，只要我們每次取茶完畢後，記得把袋內的空氣擠出再封緊袋口，就能有效減緩新茶氧化陳化的速度。

茶味裡的
隱知識

風味裡隱含的物質之謎與台灣茶故事，
——我的10年學茶筆記

作　　　者　王明祥（部分圖片提供）
插　　　畫　廖增翰
封面與內頁設計　謝捲子
特約攝影　王正毅

總 編 輯　林麗文
副 總 編　梁淑玲、黃佳燕
主　　編　高佩琳、賴秉薇、蕭歆儀
行銷總監　祝子慧
行銷企劃　林彥伶、朱妍靜

出　　　版　幸福文化 / 遠足文化事業股份有限公司
發　　　行　遠足文化事業股份有限公司（讀書共和國出版集團）
地　　　址　231 新北市新店區民權路 108 之 2 號 9 樓
郵撥帳號　19504465 遠足文化事業股份有限公司
電　　　話　(02) 2218-1417
信　　　箱　service@bookrep.com.tw

法律顧問　華洋法律事務所 蘇文生律師
印　　　製　凱林彩印股份有限公司

出版日期　西元 2024 年 4 月 初版 20 刷
定　　　價　460 元　書號 1KSA0012

著作權所有・侵害必究 All rights reserved

特別聲明：有關本書中的言論內容，不代表本公司 / 出版集團的立場及意見，文責由作者自行承擔。